1 MONTH

FREE
READING

at

www.ForgottenBooks.com

By purchasing this book you are eligible for one month membership to ForgottenBooks.com, giving you unlimited access to our entire collection of over 700,000 titles via our web site and mobile apps.

To claim your free month visit:

www.forgottenbooks.com/free1291949

* Offer is valid for 45 days from date of purchase. Terms and conditions apply.

LES
ARTISTES CÉLÈBRES

PAUL VÉRONÈSE

PAR

CHARLES YRIARTE

Inspecteur des Beaux-Arts

LIBRAIRIE DE L'ART

29, CITÉ D'ANTIN, 29

PARIS

PAUL VÉRONÈSE

— 1528-1588 —

CHAPITRE PREMIER

Le génie de Véronèse et le caractère de ses œuvres. — Rareté des documents
biographiques. — La tradition recueillie à Venise. — Le caractère de l'artiste.

Le Véronèse n'est pas le plus grand génie de l'école vénitienne, mais il
représente certainement le tempérament le plus franc, le caractère le plus
heureux, le créateur le plus inépuisable et l'esprit le plus indépendant.
Sa facilité d'exécution n'a pas de rivale ; la gamme de ses colorations
n'emprunte rien à celle de ses devanciers, ni à ses contemporains illustres,
et il a su désarmer l'envie par la droiture de son caractère, la sincérité des
éloges que lui inspirait la vue de leurs chefs-d'œuvre, et par la puissance
victorieuse d'un génie reconnu, dès sa première manifestation, par les
deux maîtres les moins incontestés de l'école, le Titien et le Sansovino.

Chacune des toiles de Paolo est une fête pour les yeux ; son œuvre
tout entier respire l'allégresse ; il reflète le ciel léger de sa patrie et
l'atmosphère transparente où les coupoles argentées semblent flotter
dans des nuages nacrés traversés par un rayon de soleil. Dans les toiles
du maître, on retrouve jusqu'aux colorations changeantes de la lagune
tachetée çà et là par les noirs pilotis des canaux, et les nuances irisées
qui se jouent sur les frêles aiguières de Murano.

Aimable et joyeux, libre, heureux et fier, toujours en santé robuste,
le Véronèse personnifie la Renaissance italienne, cet heureux temps où,
sous un beau ciel, l'homme produit des œuvres d'art comme un arbre
donne ses fleurs et dispense ses fruits. Dans son exécution prestigieuse
il apporte un accent cavalier et un air vainqueur ; si, déifiant la Séré-

nissime ou célébrant le triomphe des capitaines illustres, il s'attaque à des allégories majestueuses, on entend retentir dans son œuvre des airs de bravoure et des chants d'allégresse; et sur ce peuple de héros dont les figures se détachent sur un grand pan de ciel bleu, il répand à pleines mains la lumière, et fait tomber le soleil à pleins rayons de sa palette lumineuse.

L'histoire et la religion sourient aussi dans ses compositions; il prête à la divinité les attitudes des mortels; ses héros et ses saints personnages portent les costumes chatoyants de son époque : Vénus, Diane, les Nymphes et Calypso laissent traîner derrière elles leurs jupes de brocart et de *cremesino;* pour elles il vide les coffrets des patriciennes; Didon se change en dogaresse, Énée a revêtu l'armure d'un Capitaine de la mer ou d'un Provéditeur. Aux noces de Cana, dans des palais superbes aux nobles architectures, sous les loges des portiques de marbre des Grimani ou des Pesaro, il convie tous les contemporains illustres depuis Soliman jusqu'à Charles-Quint, et, par un piquant anachronisme; il invite aussi les illustres artistes de son temps, laissant à la postérité le plus étrange et le plus sincère des documents.

Rarement le Véronèse cherche à évoquer la pensée, il flatte plutôt les yeux, les amuse et les séduit; il étale au regard toutes les splendeurs de la vie, tous les biens que le ciel nous donne, tous les ravissements qui peuvent exalter le cœur de l'homme au sein de la nature, le retenir sur la terre et lui faire aimer la vie; et son esthétique n'est pas plus profonde que son intention n'est grave. Peintre et uniquement peintre, il broie des couleurs, il lutte avec la lumière; comme un vaste orchestre nous verse des torrents d'harmonie qui se peuvent décomposer en mille effets variés produits par des instruments divers, il déploie à nos yeux un vaste tableau d'ensemble où chaque ton, heureusement mis à sa place, concourt à un effet d'ensemble dont on ne doit chercher ni la philosophie ni la raison, ni le secret, mais dont on subit toujours le charme.

Le peintre excelle à *envelopper* une figure, à la faire voltiger dans l'éther et la baigner dans la lumière; les grandes surfaces l'excitent, il peut être tour à tour aimable, spirituel, pompeux et grandiose; sa brosse, sur le fond rougeâtre dont il enduit sa toile avant de la peindre, court vive et légère; sa main exécute aussi rapidement que son cerveau conçoit; il tire tout de lui-même, ne s'appuie sur aucune règle, sur aucune tradition, foule aux pieds la vérité historique et ne se soucie point des

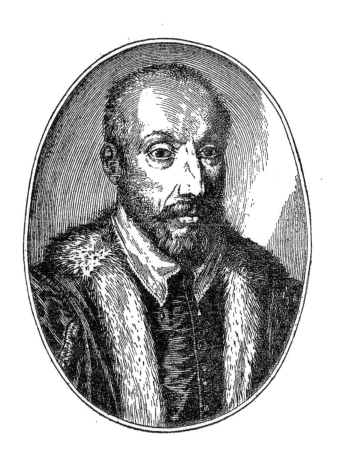

PORTRAIT DE PAUL VÉRONÈSE
d'après la gravure d'Augustin Carrache.

types consacrés ; pourvu qu'il ait fait lumineux, pittoresque et vivant, il a atteint son but. Le Giorgione est mélancolique et plein de rêves, Carpaccio est naïf et convaincu, le prince Titien est un poète qui a la palette d'un enchanteur ; le Véronèse reste un robuste ouvrier de noble allure et de caractère loyal qui ne connaît point la tyrannie de l'idée et l'angoisse de la conception ni celle de la pensée ; mais la droiture de son cœur, la fierté de son caractère, la dignité de son attitude se lisent dans son œuvre ; et, comme toute poésie part de la réalité, à force de lumière, d'éclat, de passion de l'existence et de joie de vivre, il arrive, lui aussi, à l'exaltation et s'impose à la pensée.

Cet artiste si fécond, dans l'intimité duquel il semble qu'on ait pénétré quand on a vécu à Venise dans ces vastes palais qu'il a décorés, dans ces églises pleines de ses œuvres et dans ces villas de terre ferme dont il a couvert les parois d'inventions charmantes et d'images heureuses, est pourtant un de ceux qui échappent le plus aux chercheurs qui essayent de reconstituer, d'après des documents contemporains, la vie des grands artistes de la Renaissance. Des lettres écrites de la main du Véronèse sont des trésors, tant elles sont rares ; on dirait qu'il a trop manié le pinceau pour tenir souvent la plume, et il nous reste tout au plus quelques signatures de lui au bas d'une quittance donnée pour des travaux de décoration et la mention de son nom dans les papiers des *Provéditeurs aux sels*[1]. Il subsiste encore à Venise une tradition qui peint l'homme sous un heureux aspect ; çà et là, non pas dans les mémoires ou les correspondances du temps, mais dans les biographies contemporaines, on trouve quelque anecdote qui le peint et peut nous donner une idée de son caractère. On sait que, galant homme, il était un peu vif, très franc de caractère, d'une dignité qui ne souffrait point une atteinte à son amour-propre et encore moins à son honneur ; il avait un grand souci du bien-être des siens ; secourable à sa famille, il vivait au milieu d'elle et se faisait aider par ses enfants et ses proches. Sa théorie favorite était qu'il faut d'abord faire une belle œuvre, et que le point secondaire est de la placer avantageusement. Alors que quelques-uns de ses contemporains intriguaient dans les

1. On sait que les œuvres d'art, décorations officielles, commandes données aux artistes, étaient payées sur la douane du sel ; c'est donc dans les papiers des « Provéditeurs au sel » qu'il a fallu chercher, à Santa Maria Gloriosa dei Frari, dépôt d'État des papiers de la Sérénissime, les diverses commandes et les documents relatifs aux peintres, sculpteurs et architectes.

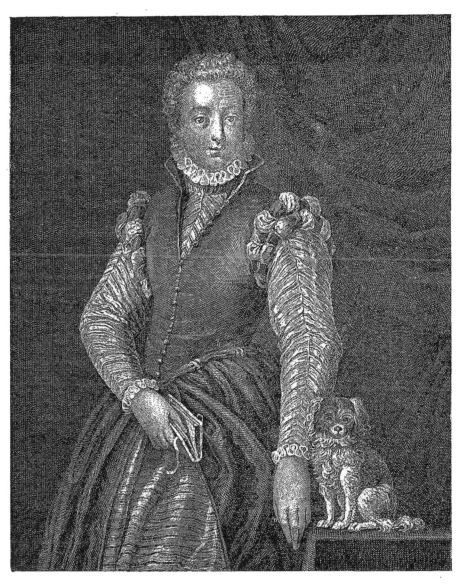

LA FILLE DE PAUL VÉRONÈSE.
(Ancienne Galerie d'Orléans.)

antichambres du Palais ducal, lui restait solitaire devant ses toiles, voué sans relâche à son labeur. Quand il fut question de décorer à nouveau la fameuse salle du Grand Conseil où il devait laisser son chef-d'œuvre, le *Triomphe de Venise*, on délégua deux sénateurs chargés de faire le rap-. port à la commission des *Pregadi*. Un certain nombre d'artistes étaient venus se recommander et briguaient les suffrages ; le Véronèse, comme toujours, s'était renfermé dans son atelier, n'attendant rien que de la justice et du patriotisme des Provéditeurs. Le jour même où la décision venait d'être rendue, Contarini le rencontra et, lui reprochant son orgueilleuse attitude, lui fit un crime de son abstention : « Je m'entends mieux, répondit-il, à mériter les honneurs qu'à les rechercher. » Son désintéressement aussi est resté célèbre ; pendant toute une période de sa vie, la plupart des traités qu'il signa avec les communautés et les couvents stipulent à peine le prix de son temps comme rémunération de ses œuvres. C'était le

AUTOGRAPHE DE PAUL VÉRONÈSE.

moment où les peintres ne fournissaient encore ni les couleurs ni les toiles et ne demandaient que le prix de leur travail ; on nous a conservé les documents relatifs à un grand nombre de décorations qu'il exécuta alors ; on croit rêver en lisant le chiffre de la rémunération accordée à un si incomparable artiste. Plus tard, devenu, sinon riche, — il ne le fut jamais, — au moins célèbre et indépendant ; il eut le goût du faste personnel : il aimait les étoffes brillantes, et s'en parait avec ostentation ; il aimait les chevaux, les chiens, la chasse ; vivait dans la société des grands, y apportant cette bonhomie italienne qui fait de la compagnie des plus illustres une détente et un repos plutôt qu'une gêne et un travail constant. Il a conquis des amitiés précieuses et a su les garder jusqu'à sa mort. Nous avons dit que le caractère était franc, le tempérament était chaud aussi ; tranchons le mot, il était un peu batailleur, et ses ennemis étaient les hypocrites et les envieux. Ses démêlés avec le Zelotti sont restés fameux ; ils avaient débuté ensemble dans la vie, avaient fait campagne l'un près de l'autre, confondus parfois dans le même travail dans ces villas de terre ferme du Vicentin et du Trévisan auxquelles, jeunes tous deux, ils consacraient

leur pinceau. Plus tard son nom éclipsa tellement celui de son camarade que ce dernier connut l'envie et donna des preuves du ressentiment que lui causait son infériorité; on a prétendu qu'ayant rencontré son détracteur, Paolo fondit sur lui l'épée à la main, et qu'il dut ensuite chercher asile dans le couvent de Saint-Sébastien pour échapper aux sbires. Cet épisode de sa vie, dont nous ne trouvons de trace dans aucun document, nous est très suspect; il reste même prouvé que lorsqu'il s'enferma au couvent de Saint-Sébastien il n'y était point entré pour y chercher asile contre les sbires et les seigneurs de la nuit, mais il y avait été appelé pour terminer la grande œuvre commencée dans sa jeunesse.

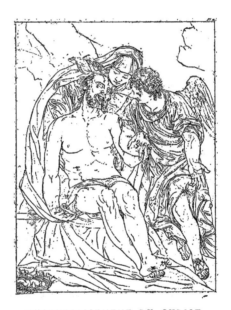

ENSEVELISSEMENT DU CHRIST.
(Galerie impériale de l'Ermitage, à Saint-Pétersbourg.)

Naissance de l'artiste. — Sa famille. — Ses premiers travaux. — Véronèse sculpteur. —
Il se voue à la peinture. — Le cardinal Gonzague le prend sous sa protection. —
Premières fresques peintes à la villa Tiene. — Véronèse et le Zelotti. — Véronèse
à Venise. — Premières peintures exécutées à Saint-Sébastien. — Le succès de ces
œuvres désigne l'artiste au choix des Provéditeurs aux arts.

Le Véronèse, de son nom Paolo Caliari, serait né à Vérone, vers
1532, selon les biographes du xviie siècle, mais la date doit être rectifiée,
car, selon des documents que nous avons rencontrés à l'*Archivio notarile*
de Venise, il avait soixante ans le jour de sa mort, en 1588; il faudrait
donc reporter la date de sa naissance quatre ans plus loin, en 1528 [1].
Toute sa famille était vouée aux arts : son père, Gabriel Caliari, était
sculpteur, et le frère de son père, Badile, était peintre. Il eut un frère,
Benoît, qui, adonné aussi à la peinture, avait la spécialité des grands
fonds d'architecture et, dans cet ordre d'idées, montrait une habileté
remarquable. La tradition devait se perpétuer dans une telle famille :
Paolo, à son tour, allait laisser deux fils : Gabriel, qui avait reçu le nom
de son grand-père, et Carletto. Tous deux étudièrent dans l'atelier du
Véronèse, et le second promettait d'être digne de son père, mais il
mourut à l'âge de vingt-six ans. Gabriel, moins bien doué, et qui avait
embrassé la carrière de l'art plutôt par convenance que par une irrésis-
tible attraction, finit par se vouer au commerce, quand son père ne fut
plus là pour l'employer dans ses grandes machines. Gabriel Caliari
n'a pas d'histoire; il mourut en 1631, à l'âge de soixante-trois ans.

Le Véronèse débuta dans l'art par la sculpture; son père modelait la
terre; il essaya d'en faire autant, et il y réussissait presque aussi bien
que son maître; mais, comme il voyait son oncle Badile, habitant comme
lui la ville de Vérone, couvrir les murs des villas des environs de fresques
brillantes, il se mit à l'imiter et peignit d'enthousiasme; ses essais furent
tels que Gabriel Caliari, renonçant à vouer son fils à l'art de la statuaire,
lui laissa suivre ses penchants. Il facilita même ses études, donnant en cela

1. *Libro necrologico. S. Samuele : « Mr Paulo Veronese Pittor de ani 60 da ponta
e febre. — 19 April 1588. »*

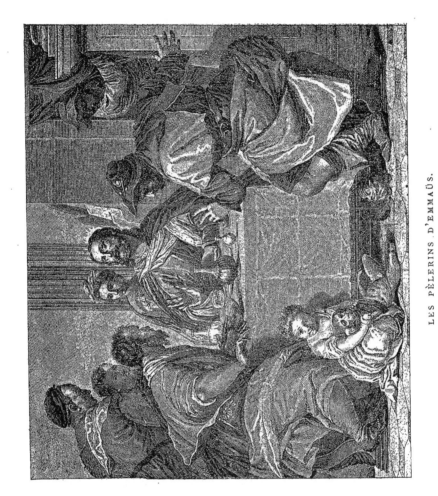

LES PÈLERINS D'EMMAÜS.

(Galerie du duc de Sutherland.)

un exemple d'abnégation, et le fit travailler sous la direction de Giovanni Carotto. On prétend qu'il copia patiemment toutes les gravures d'Albert Dürer qui lui tombaient sous la main, et, qu'en ces premières années de noviciat, il ressentait une vive admiration pour le Parmesan. Il est à remarquer que, toute sa vie, le Véronèse garda quelque chose du premier art qu'il avait pratiqué; il a criblé ses fresques de figures sculptées exécutées en trompe-l'œil qui donnent la sensation de l'exécution d'après le modèle en plâtre ou en marbre, et, dans les ensembles de décorations qu'il a conçus, la sculpture simulée, les *stucchi*, jouent un très grand rôle et produisent l'illusion la plus complète. On conserve encore à Masère deux figures sculptées par le maître : Vénus et Adonis; et nous avons nous-même essayé de lui rendre nombre de *stucs* dont les auteurs restèrent inconnus et qui, très probablement, sont dus à son double talent.

Avant l'âge de vingt ans, on parlait du Paolo à Vérone comme d'un artiste promis aux destinées les plus hautes; sa première œuvre est conservée à San Fermo de Vérone, et la seconde à San Bernardino. Le cardinal Hercule de Gonzague, fils aîné de Jean François II de Gonzague, le quatrième marquis de Mantoue, fut son premier protecteur; Hercule, né en 1505, promu au cardinalat dès l'âge de vingt-deux ans, devait mourir en 1563. Quoiqu'il semblât fermé aux choses de la poésie, puisqu'il a donné des preuves singulières de son mépris pour les lettres en face du Tasse, ce prélat avait le sens de la peinture : c'est lui qui enleva à Vérone Domenico Riccio, Battista dal Moro, Paolo Farinato et le Véronèse, auxquels il confia l'exécution de peintures décoratives. L'histoire, là, ne s'est pas mise d'accord avec la tradition, mais il est possible que les preuves à l'appui de la munificence du cardinal aient en partie disparu. En effet, s'il fallait croire la légende, Hercule Gonzague aurait obtenu pour son protégé la décoration du dôme de Mantoue, et nous nous trouvons là en face de peintures dues à Jules Romain et au Primatice. La coupole, qui devrait, suivant les chroniques du temps, appartenir aussi au Véronèse, est due à des artistes inférieurs, Andreasi et Ghigi. Il faut conclure de là que les premiers essais du Véronèse à Mantoue consistèrent en compositions peintes sur toiles, et que ces œuvres ont été exportées depuis comme tant d'autres du même maître. Quoi qu'il en soit, le jeune artiste avait réussi; il s'était même distingué au milieu de ses concurrents et placé hors de pair; mais le mouvement d'art n'était

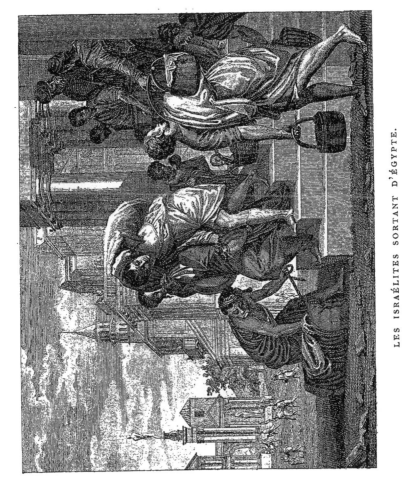

LES ISRAÉLITES SORTANT D'ÉGYPTE.

(Ancienne Galerie d'Orléans.)

plus le même chez les Gonzague que du temps de François et d'Isabelle d'Este ; l'artiste vivait dans l'inaction, il aspirait à peindre de vastes espaces et brûlait de montrer ce dont il était capable ; il rentra dans sa ville natale d'où il ne tarda pas à être appelé par les Porti à décorer la

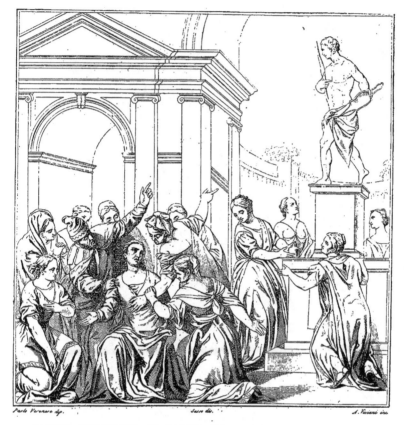

SAINTE CHRISTINE SE REFUSANT A ADORER LES IDOLES.
(Académie royale des Beaux-Arts, à Venise.)

villa qu'ils faisaient construire dans la campagne du Vicentino ; il y devait donner la mesure de son talent inventif, de la variété de ses compositions et de sa merveilleuse facilité à embellir ces demeures, relativement simples, mais amples, de belles proportions, et dont la décoration picturale fait la principale richesse.

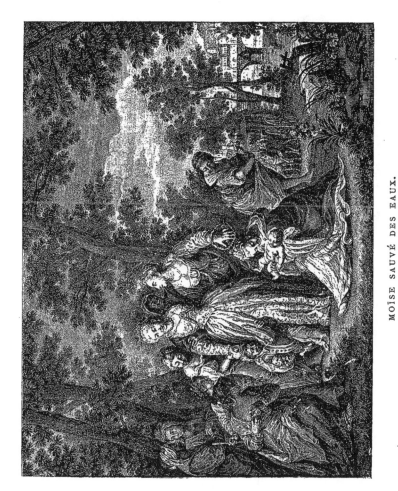

MOÏSE SAUVÉ DES EAUX.

(Ancienne Galerie d'Orléans.)

L'endroit s'appelait Tiene; on le lui livra tout entier sans programme arrêté, et Paolo s'y révéla sous son vrai jour, à la fois noble et pompeux,

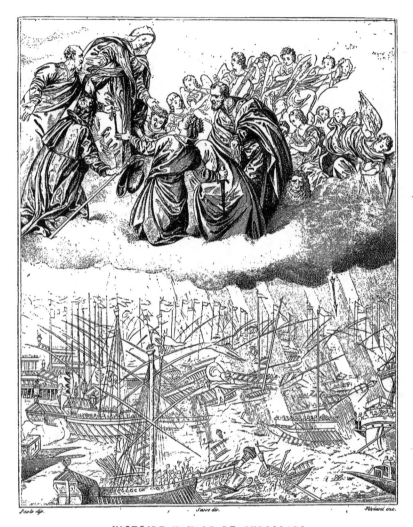

VICTOIRE NAVALE DE CURSOLARI
remportée sur les Turcs grâce à l'intercession de sainte Justine.
(Académie royale des Beaux-Arts, à Venise.)

ingénieux, piquant, ou familier, selon l'occurrence. Dans la salle principale, sorte de galerie d'été, où se réunit la famille à l'heure où le soleil

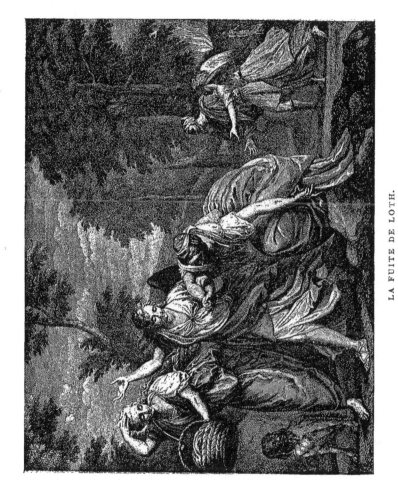

LA FUITE DE LOTH.

(Ancienne Galerie d'Orléans.)

brûle la campagne, il divisa les surfaces en grands panneaux représentant des jeux, des réunions, des cavaliers, des décamérons, des chasses, des bals, des sujets pleins de gaieté, qui n'étaient que prétextes à une peinture joyeuse et animée, encadrés de figures en clair-obscur faisant corps avec l'architecture. Pour la première fois, il eut le loisir de suivre la veine qu'il devait exploiter jusqu'à la fin, et, au gré de son caprice, évoqua aux parois de la villa : Pallas, Mercure, Mutius Scævola, Antoine et Cléopâtre, Sophonisbe et Massinissa, tout ce monde de la mythologie, de l'histoire et de la poésie, tous les héros et les déesses singulièrement mêlés à des chevaliers véronais, vicentins ou trévisans, à des patriciens de Venise, des chasseurs à l'épieu, des sénateurs en villégiature, des guerriers au repos, accompagnés de pages et de *gentildonne*. La décoration de la villa des comtes Porti, la première en date comme décoration du Paolo, est exécutée en collaboration avec le Zelotti, et celui-ci prit si bien sa manière qu'il y fait corps avec le Véronèse et n'y dénonce point sa personnalité.

Du Vicentin, Paolo s'en fut dans le Trévisan et passa toute une saison d'été à Tanzolo, à la villa Emi, accompagné du Zelotti. Là aussi il peignit des sujets mythologiques où, de temps à autre, il mêlait des personnages réels, modèles empruntés à la famille dans laquelle il vivait alors, créatures superbes qu'il voyait passer dans les bosquets, ou enfants joyeux qui faisaient retentir les salles sonores de leurs éclats. Ces fictions lui plaisaient ; l'Olympe lui offrait ses déesses, ses belles nudités, son azur et ses nuages ; les palais enchantés, les grandes architectures ; avec Mars, Vénus, le maître des dieux, Cybèle, et Apollon dieu du jour. Un épisode de chasse, observé sur nature, venait rompre la monotonie des sujets et donner du piquant à son ensemble. Il y a là quelque chose d'heureux et de jeune qu'il devait garder longtemps encore. Le Véronèse avait vingt-trois ans à peine quand il entreprenait ces œuvres considérables, qu'il exécutait comme en se jouant.

Battista Zelotti, plus heureux que lui, venait de recevoir la mission de peindre le mont-de-piété de Vicence. Paolo se décida à aller faire fortune à Venise, où il était adressé à un de ses compatriotes du Véronais, Bernardo Torlioni, prieur du couvent de Saint-Sébastien. Il arriva dans la ville des Doges au commencement de l'année 1555 ; c'est de là que date sa fortune, et le bon prieur a joué un grand rôle dans sa destinée. Ce brave ecclésiastique savait mieux que personne la valeur du jeune

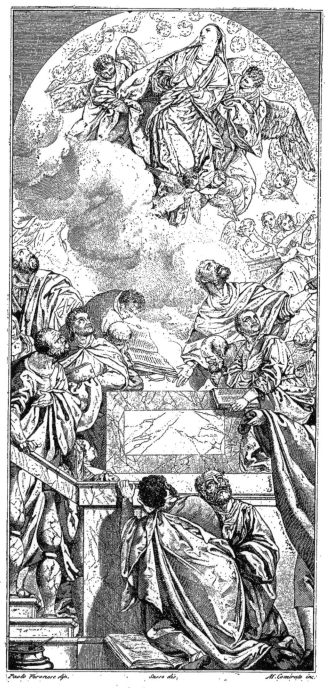

L'ASSOMPTION.

(Académie royale des Beaux-Arts, à Venise.)

artiste dont Vérone était déjà fière. Grâce à lui, Paolo obtint de la communauté de Saint-Sébastien la commande d'un ensemble de cinq peintures dont un sujet principal, le *Couronnement de la Vierge*, et quatre pendentifs. Il ne s'agissait d'abord pour lui que de la décoration de la sacristie, mais le succès fut tel qu'on lui confia bientôt les grandes surfaces de l'église, et le plafond, où il déroula l'*Histoire d'Esther et d'Assuérus*, avec ses divers épisodes. L'effet, cette fois, fut immense ; avec le suffrage des plus illustres et des plus puissants, il eut celui du populaire qui reconnaissait l'atmosphère de la patrie, le ciel lumineux de Venise, les élans joyeux de son peuple, le *...*te des fêtes de la Sérénissime, les riches étoffes qui empruntaient leur éclat à celles des peuples de l'Orient, et la pompeuse architecture de ses palais.

A partir de ce moment la vie de l'artiste est assurée ; sa carrière sera brillante et fortunée ; d'ailleurs l'heure est propice, car la République est à son apogée ; on renouvelle la face de Venise, on décore le Palais ducal, on finit les Procuraties neuves ; on sent que l'œuvre fermente et que la richesse abonde. L'Orient verse ses trésors, le commerce enrichit la Sérénissime : avec la richesse elle a la gloire, et le Véronèse va assister à la victoire de Lépante, au *Triomphe de Venise*, qu'il sera bientôt appelé à glorifier, et qui sera son œuvre immortelle entre toutes.

Le Titien exerçait alors une sorte de magistrature incontestée dans le domaine des arts. A quatre-vingts ans, pleine de vigueur, sa main tenait encore le pinceau ; ses opinions étaient des arrêts, ses jugements, avaient force de loi : le premier de tous, il avait noblement reconnu le génie de Paolo et plaidé sa cause devant le Sénat, se déclarant son partisan et son protecteur. Le Sansovino, lui, qui joua le rôle d'un directeur des bâtiments de la Sérénissime, comme architecte et comme décorateur de vastes ensembles où il alliait la sculpture à la peinture et aux arts mineurs, avait compris le parti qu'on pouvait tirer d'un pinceau aussi prestigieux, d'une jeunesse et d'une imagination aussi fécondes, et resta acquis au Véronèse jusqu'à la fin de sa carrière. Le Tintoret était aussi dans la force de l'âge ; il avait quarante-cinq ans au moment où la foule se pressait dans le temple de Saint-Sébastien pour admirer ces *Histoires d'Esther et d'Assuérus* et ces épisodes de la *Vie de saint Sébastien ;* talent fécond et robuste, Jacopo aurait lutter avec Paolo et lui disputer la palme ; mais, génie sombre et tumultueux, jamais la lumière ne se répandit à flots sur ses immenses machines qu'on a peine à comprendre

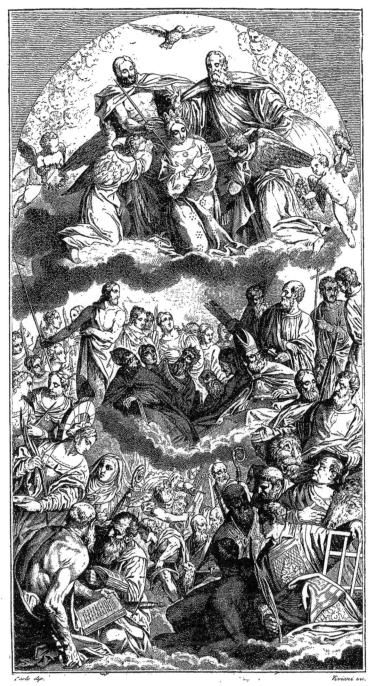

LA VIERGE COURONNÉE PAR LA SAINTE TRINITÉ,
(Académie royale des Beaux-Arts, à Venise.)

et qui présentent un aspect farouche. Et cependant il y a dans l'œuvre
des conceptions de génie, comme le *Martyre de saint Marc*. D'ailleurs, le
Tintoret était écrasé par une œuvre d'ensemble qui, à elle seule, pouvait
absorber la vie de plusieurs peintres; il ne descendait plus des échafau-
dages de la Scuola de San Rocco, et ne paraissait plus au Palais ducal.
Le vieux Palma, admirable artiste, venait de mourir, et Palma le jeune
n'existait pas encore. Paris Bordone, enfin, s'attardait à la cour de
François Ier, en face de ses beaux modèles français qu'il comparait
à ses patriciennes aux cheveux dorés. Le Véronèse, sûr de ses illustres
rivaux, régna donc sans conteste sur un peuple d'artistes, tous distingués
à des titres divers : le Salviati, Bonifazio, Battista Franco, le Schiavone,
Valerio Vicentino, Pratina, le Zelotti, Orazio Vecellio, etc., etc. Tous
lui rendirent hommage et le considérèrent comme un maître, sauf
quelques compagnons de sa jeunesse, qui, restés en arrière et mordus par
l'envie, se tenaient à l'écart, distillant leur fiel. Mais c'est encore une
sorte d'hommage au génie que ce tribut payé par l'envie.

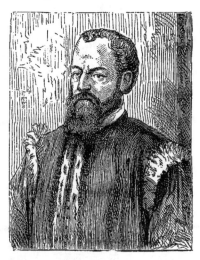

PORTRAIT DE M. A. BARBARO (1518-1595).

CHAPITRE III

On n'a pas les éléments nécessaires pour suivre pas à pas l'artiste : depuis l'année 1555 jusqu'en 1588 (trente-trois années d'une existence brillante, d'une incessante production), les chefs-d'œuvre naissent sous son pinceau ; il va couvrir les murs de sa patrie d'adoption d'immenses compositions qui représentent, après celles du Tintoret, le plus vaste amoncellement de créatures humaines évoquées ou mises en mouvement sous un ciel pur, dans une atmosphère limpide, avec tout le relief de la vie, toute la grâce, la force et la puissance que le génie seul dispense à ses créations.

Entre deux chefs-d'œuvre, l'artiste se retire dans la terre ferme où l'appellent les patriciens, jaloux de lui voir consacrer son pinceau à la décoration de leurs demeures. Sur la Brenta, dans le Trévisan, à Asolo, à Castelfranco, il peint nombre de fresques qui font, de chacune des villas où il s'est arrêté, un lieu de pèlerinage.

La villa Masère, que nous avons choisie pour en faire le cadre de notre livre : *la Vie d'un patricien de Venise au XVI^e siècle*, est le type de ces habitations patriciennes décorées par le Véronèse ; elle est située au pied des Alpes Juliennes, à Masère, près d'Asolo ; elle appartenait au patriarche d'Aquilée, Daniel Barbaro, artiste lui-même, auquel on doit des commentaires sur Vitruve et des plafonds superbes dans le Palais ducal, entre autres celui de la salle du Conseil des Dix, qui passe pour son chef-d'œuvre. Trois des plus grands artistes de Venise, un architecte, le Palladio, un sculpteur, Alessandro Vittoria, le Michel-Ange de Venise, et Paolo Veronese, se rencontrèrent, sur l'invitation de Daniel Barbaro, pour lui construire une demeure digne d'un homme de goût, d'un prince de l'Église et d'un patricien de Venise.

L'architecture, très sobre à tous les plans, est réservée pour la partie centrale, qui affecte la forme d'un temple d'ordre dorique, et rappelle celui de la *Fortune virile*, type cher au Palladio. Au milieu, s'ouvre la loggia.

Dans le fronton principal, le Vittoria a modelé en stuc deux figures age-
nouillées : des génies portant l'écusson de la famille.

MUSICIENNE

(Villa Barbaro.)

Il n'y a là ni marbre ni or ; les
sculptures en stuc se détachent sur
le ton local, plus foncé, des maté-
riaux du pays. Le rez-de-chaussée
n'a pas reçu de décoration, les
murs sont peints en blanc, le sol
est fait de cette mosaïque banale
dite communément *morta-
della*. Dès qu'on a gravi l'es-
calier, très ample, on est
frappé de la grandeur du parti
pris ; le plan affecte la forme
d'une croix dont le bras principal
fait une seule et immense galerie.
Ce n'est point cette vaste salle qui
a reçu les décorations du Véronèse,
mais les petites *stanʒe* parallèles
qui, de chaque côté, doublent le
grand bras de la croix.

Cette disposition s'explique par
le genre d'existence que menaient
les Italiens d'alors, volontiers reti-
rés dans les petites salles intimes
et qui voulaient que leurs yeux
fussent charmés par des composi-
tions aimables.

La plupart des sujets traités par
le Véronèse à la villa Masère ou
villa Barbaro, du nom du posses-
seur, sont des sujets mytholo-
giques ; mais, de même que, dans
ses toiles religieuses, le peintre introduit des personnages épiso-
diques, des reîtres, des musiciens, des bouffons et des nains vêtus
à la mode d'Allemagne ou de la Venise de son temps ; il travestit aussi
Minerve en patricienne et fait volontiers de Mars un Colleoni ou un

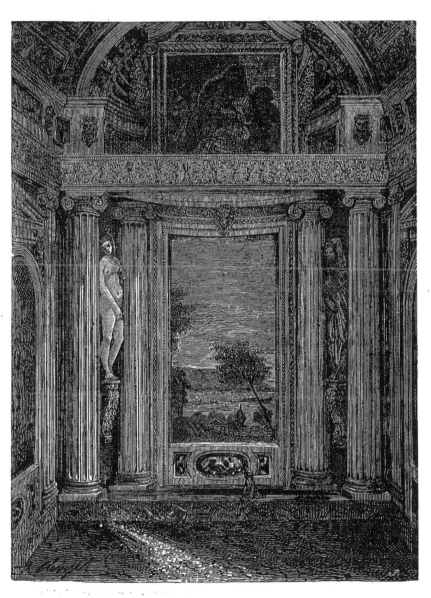

DÉCORATION DE L'UNE DES PAROIS DES « STANZE ».

(Villa Barbaro.)

Gattamelata. La villa Masère nous montre cependant le Paolo sous un jour tout nouveau, et je ne serais point étonné d'apprendre, par un docu-ment qui surgirait inopinément et démentirait mes assertions, que les œuvres qu'il a exécutées ici sont postérieures à son voyage à Rome. En effet, les nudités abondent ; il y montre une vive préoccupation de la ligne et du style, et on dirait qu'il s'est converti au culte de l'an-tiquité. Jusque-là adonné aux plis majestueux, au « chiffon-nage » élégant des brocarts, aux reflets du *cremesino*, le Paolo se mesure avec les divinités superbes parées de leur seule nudité ; et on peut dire, en face de l'*Olympe* dont il a décoré la coupole à l'extrémité nord de la villa, qu'il atteint cette fois aux plus hautes régions de l'art, par la noblesse de la forme hu-maine, qu'il nous montre sans voile, et dans les attitudes à la fois les plus séduisantes et les plus chastes.

C'est le point sur lequel il faut insister : exécutées avec une liberté extraordinaire, ces compositions de Masère méritent d'occuper, dans l'œuvre du Véronèse, une place supérieure par les tendances nou-velles qu'elles dénoncent à ceux qui, jusque-là, ont suivi l'artiste dans ses grandes décorations. Ce n'est point qu'il renonce aux contrastes habituels et à la fantaisie qui le caractérisent ; au contraire, on sent qu'il a liberté pleine et entière ; les Mécènes sont ses amis, ce sont gens d'esprit libéral, aptes à tout comprendre, qui n'exercent nulle censure, et le Véronèse,

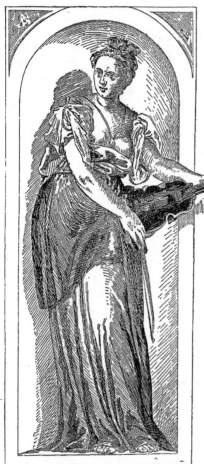

MUSICIENNE
(Villa Barbaro.)

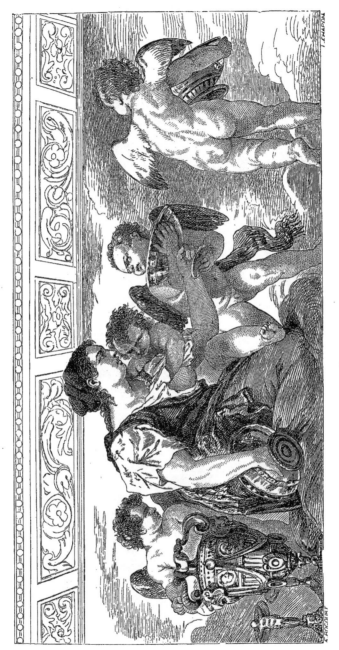

LA MÈRE DES AMOURS.

Fresque de Paul Véronèse, dans la chambre de repos de la villa Barbaro.

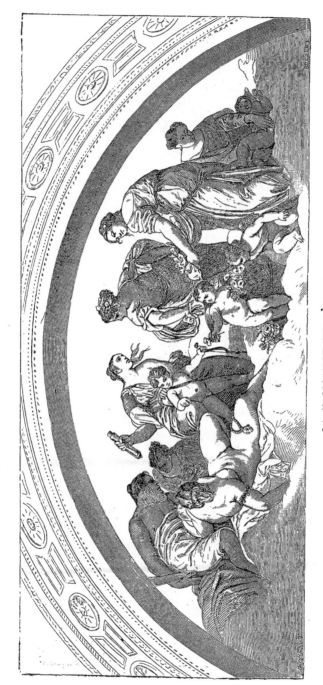

LA NAISSANCE DE L'AMOUR.

(Villa Barbaro.)

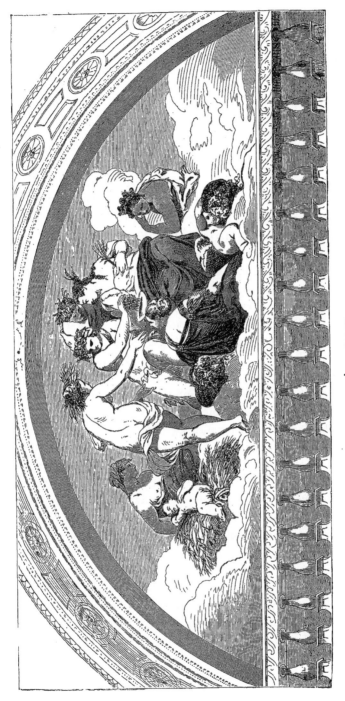

L'AUTOMNE.

(Villa Barbaro.)

comme on dit, a la bride sur le cou. Il va en user en artiste de goût qui
ne dépasse pas la mesure et saura passer du grave au doux, de l'épique au
familier. Partout où il peut loger une figure, dans une retombée de voûte,
un entrecolonnement ou un tympan, il profitera de l'espace, si irrégulier
qu'il soit. Après avoir personnifié la *Noblesse*, l'*Honneur*, la *Magnifi-
cence*, le *Vice*, la *Vertu*, Flore, Pomone, Cérès et Bacchus, il va réunir
tous les dieux de l'Olympe dans un cénacle, au plafond de la coupole.
A l'extrémité nord, à la sortie sur les jardins, sous la forme d'une belle
jeune femme assise sur un nuage, il personnifie l'*Immortalité;* Mercure
la regarde, le bras levé vers les cieux, le caducée à la main. Diane, au repos,
caresse son grand lévrier; Saturne, sous les traits d'un vieillard à barbe
blanche, repose sa tête sur sa main droite, et, de la gauche, retient sa faux.
Jupiter domine la scène; Mars, Apollon, Vénus et le dieu Cupidon siè-
gent à l'entour dans l'empyrée. Au-dessous même de la coupole, l'artiste,
dans une frise circulaire, a simulé un appui à balustres qui coupe les
figures à mi-corps, et, sur cette *ringhiera*, une scène se passe, destinée à
nous ramener sur la terre par le plus singulier des contrastes. Une vieille,
ridée, digne pendant de la marchande d'œufs de la *Présentation au
Temple* du Titien à l'Académie de Venise, et vêtue à la mode du temps,
s'appuie au balcon et indique à une belle jeune femme un jeune homme
en pourpoint retenant un chien qui va s'élancer sur un page. Il faut voir
là des portraits de famille peints sur nature, pris sur le fait, improvisés
pour ainsi dire en face des modèles qui venaient le regarder peindre.
Renouvelant encore cette fantaisie et, cette fois, peignant ceux qui l'ai-
daient dans sa tâche, l'artiste, dans l'axe des salles du fond, salles paral-
lèles au jardin, a représenté, se faisant face, Carletto Caliari et une jeune
femme de la famille; le premier, sous les traits d'un chasseur suivi de
son chien, qui entr'ouvre une porte prolongeant à l'infini la perspective,
et la seconde en toilette de gala, son éventail à la main.

Nous nous sommes plu à décrire quelques-unes de ces compositions
parce qu'elles sont les plus typiques de toutes celles, encore nombreuses,
qu'on rencontre dans le Vicentin, le Cadoran et le Trévisan; elles révèlent
aussi un état d'esprit particulier au Véronèse et qui le sera plus tard à un de
ses descendants, Giambattista Tiepolo. Il y a là je ne sais quoi d'heureux,
d'aisé, de facile, comme le génie même de la Renaissance, un mépris du
convenu et du traditionnel, une absence de pédantisme et d'inutile gra-
vité, un écho de la gaieté, de l'assurance, de l'indépendance absolue et du

robuste équilibre de ces libres esprits; on dirait que ces œuvres ont été engendrées dans la joie, reflet du ciel béni de l'Italie, de cette terre heureuse où l'art s'épanouit alors en pleine Renaissance.

La décoration de la villa Masère ne saurait être postérieure à l'année 1563, année où Paolo exécuta sa toile la plus célèbre : les *Noces de Cana*, car nous le retrouvons dans la salle du Conseil des Dix avant son départ pour Rome. Il exécute alors les plafonds de l'antichambre, et de là prend part au concours des artistes désignés par le Titien et le Sansovino pour orner les nouvelles salles de la *Libreria di San Marco*. C'est à cette occasion que le Titien, véritablement transporté à la vue des esquisses que son émule avait envoyées au concours, voulut, en grand artiste qu'il était, rendre un hommage public à celui qui, après lui, allait tenir avec autorité la tête de l'école vénitienne. Le glorieux vieillard sollicita les suffrages de ceux-là mêmes qui avaient pris part au concours, et le Véronèse ayant été, de l'avis de ses concurrents, désigné comme le vainqueur, le Sénat lui offrit une chaîne d'or qu'il porta jusqu'à la fin de sa vie dans les cérémonies publiques.

PETIT PLAFOND A FRESQUE.
(Villa Barbaro.)

CHAPITRE IV

L'ensemble des travaux que le Véronèse a pu exécuter entre 1562 et 1565 (date de son départ pour Rome) confond l'imagination de ceux qui savent quelle sage lenteur s'impose à ceux qui font de grandes compositions et évoquent par le pinceau un monde de figures qui doivent toutes s'équilibrer, concourir à l'action, y jouer un rôle délimité, prévu, réfléchi et étudié. Nous faisons bon marché de l'exécution avec un homme comme le Paolo; car il semble que sa main a dû courir sur la toile et qu'il ait peint d'enthousiasme et sans hésiter un instant; mais, quand on pense qu'à partir de la mort de Carletto Caliari son fils, enlevé à vingt-six ans, il n'y a d'autre trace de collaboration dans son œuvre que celle que lui a prêtée son frère Benedetto Caliari, l'architecte des grands fonds, (collaboration circonscrite à l'art de la perspective et du tracé des fabriques et des monuments où se passent quelques-unes de ces scènes), on s'arrête presque découragé par tant d'abondance, par tant de force et de génie.

C'est encore à cette époque, si bien remplie, qu'il faut rattacher son œuvre la plus populaire, œuvre *mondiale*, comme disent les Italiens, certainement la plus célèbre de toutes celles qu'il a produites, la fameuse toile : les *Noces de Cana*, aujourd'hui au musée du Louvre, qu'on sait pertinemment dater de 1563, et qu'il ne faudra pas confondre avec l'autre composition du même sujet qui figure au musée Brera, à Milan, reproduite ci-contre.

D'accord avec l'architecte Sammichele, auquel on doit la partie la plus ancienne du couvent de Saint-Georges-Majeur, dans l'église du même nom, dans cette île blanche et rose qui dresse en face de la Riva dei Schiavoni son groupe de monuments dominé par un élégant campanile, Paolo avait peint les *Noces de Cana* pour remplir le fond du grand réfectoire du couvent. Cette toile vint au Louvre à la suite de la campagne d'Italie. Lorsque les traités de 1815 nous contraignirent à

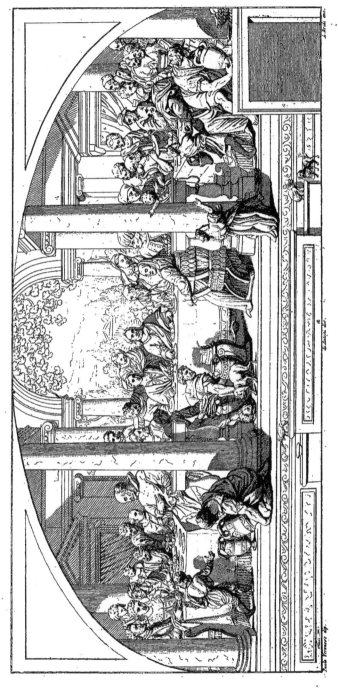

LES NOCES DE CANA.
(Pinacothèque de Brera, à Milan.)

rendre à la Péninsule les œuvres que nous avions si cavalièrement enle-
vées à ses monuments et ses musées, les commissaires autrichiens chargés
de prendre livraison consentirent, en face des difficultés que, par ses
dimensions, présentait l'enlèvement de l'œuvre, à l'échanger contre une
peinture de Lebrun : le *Repas chez le Pharisien*. On conserve le traité signé
par l'artiste avec le prieur du couvent : il demanda une année pour l'exé-
cution, et, en effet, ayant signé le contrat le 6 juin 1562, il livra son
travail le 8 septembre 1563. On devait lui fournir la toile, les couleurs ;
il devait être nourri au couvent et recevoir un tonneau de vin comme
présent ; le prix stipulé, 324 ducats (à 3 fr. le ducat), correspondait à
972 francs. Si on considère que depuis le XVIe siècle la valeur de l'argent
a singulièrement augmenté, on peut évaluer cette somme à 7 ou 8,000 fr.
de notre monnaie actuelle. Voilà donc la somme que recevait le plus
grand artiste de son temps dans la ville de Venise, en pleine Renais-
sance, pour un travail qui pouvait, quelles que fussent son extraordinaire
activité et sa facilité sans seconde, exiger au moins six à huit mois de
son temps.

Le Paolo a dû singulièrement *s'amuser* en peignant cette colossale
machine ; il a lâché la bride à sa verve et réuni dans ce banquet, qui n'a
pas trace de caractère religieux (et c'est en général le moindre des soucis
de l'artiste), les personnages les plus hétéroclites, ceux qui, très proba-
blement, frappaient l'imagination de tous au temps où il exécutait
l'œuvre. Quelques-uns sont de précieux documents pour l'histoire,
encore qu'ils n'aient pu être exécutés sur nature. Ainsi nous aurions là
le portrait de don Alphonse d'Avalos, marquis del Guasto, d'Éléonore
d'Autriche, de François Ier, de la reine Marie d'Angleterre, de Soliman Ier,
de la célèbre Vittoria Colonna qui a inspiré à Michel-Ange ses beaux
sonnets, et de l'empereur Charles-Quint. Non content d'associer au
banquet ces divers personnages, il y a réuni les artistes de son temps et
lui-même s'y est représenté jouant de la viole tandis que le Tintoret fait la
partie de basse. Son frère l'architecte, vêtu d'une robe à grands ramages,
le poing sur la hanche, tient à la main une coupe pleine. Quant au
majordome, bien étoffé, coiffé d'un turban, opulent d'allure et qui semble
veiller à l'ordonnance du festin, on croit y reconnaître l'Arétin, le poète
cynique et le fléau des princes.

Il n'y a pas à juger une telle œuvre ; il faut l'accepter telle qu'elle est
avec son étrangeté, la singularité de sa conception, et admirer la fran-

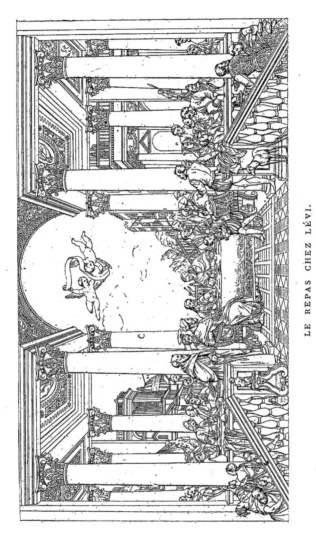

LE REPAS CHEZ LÉVI.

Tableau de Paul Véronèse. — (Ancien Muséum français.)

chise de l'exécution, les *morceaux* hors ligne, l'harmonie générale, la hardiesse, la fantaisie, la puissance du relief, la profondeur du ciel et la belle installation de l'architecture, peuplée à tous ses plans, à tous ses étages, de groupes qui prennent part à l'action. Il n'y a pas moins de cent vingt figures entières et de cent cinquante têtes dans cette toile.

Les *Noces de Cana* représentent la première de ces quatre *Cènes* célèbres, aujourd'hui dispersées, dont nous possédons deux des plus belles : les *Noces* faites pour Saint-Georges-Majeur ; le *Repas chez le lépreux,* exécuté en 1570, pour l'église Saint-Sébastien ; la troisième *Cène,* le *Repas chez Lévi le publicain,* appartient à San Giovanni e Paolo, et enfin un autre *Repas chez Simon,* fait pour les Pères Servites, est venu aussi, en 1664, à Paris, offert par la République à Louis XIV, et il est encore aujourd'hui au Louvre. Il faut remarquer que le Véronèse a peint plusieurs fois ces compositions et y a chaque fois introduit de nombreuses variantes.

Notre compagnon d'étude si regretté, Armand Baschet, a retrouvé aux archives des Frari la série des pièces relatives à la négociation qui amena le don du *Repas chez Simon* au roi de France. Les faits, assez curieux par eux-mêmes, peuvent se résumer en quelques mots. En 1664, le roi (et le roi c'était la France alors) ne possédait pas une seule œuvre du Véronèse, dont la renommée était grande dans notre pays ; les Espagnols avaient fait des tentatives pour acheter aux Pères Servites, en leur couvent des *Servi della Madonna,* une œuvre célèbre qu'ils étaient disposés à céder ; Colbert apprit le fait de la bouche de l'évêque de Béziers, Pierre de Bonzi, notre ambassadeur près la Sérénissime : le roi et le secrétaire d'État l'autorisèrent à saisir la Seigneurie, et à demander en leur nom l'autorisation de traiter avec lesdits Pères. Il faut savoir que déjà, devançant la postérité dans leur prévoyance, les Vénitiens avaient inventé la *Loi Pacca* qui, aujourd'hui, interdit l'exportation des œuvres d'art dont l'État italien peut s'honorer. Les *Proveditori sopra li Monasteri* étaient chargés de faire des inventaires et d'en vérifier l'état de temps à autre afin de s'assurer de l'observation de la loi. Le doge en référa à la Seigneurie, qui fit savoir aux Pères Servites la volonté du Sénat. Les Vénitiens, en bons politiques, décidèrent que les Pères n'entendraient ni recevraient offres de quiconque ; que les Provéditeurs prendraient livraison de la toile, demanderaient le prix qu'en exigeaient les bons Pères, et qu'ils leur recommanderaient de n'accepter rien de

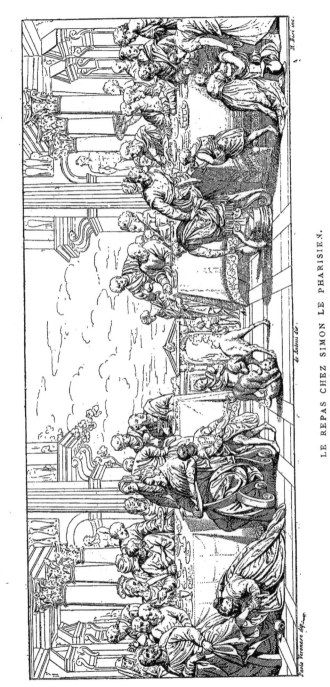

LE REPAS CHEZ SIMON LE PHARISIEN.
(Pinacothèque de Brera, à Milan.)

personne à ce sujet, que d'eux-mêmes, qui se porteraient acquéreurs. Ils offriraient alors l'œuvre de Véronèse au grand roi, dont ils se concilieraient ainsi les bonnes dispositions, « afin de montrer (ainsi que les secrétaires d'État écrivaient à l'ambassadeur de Venise à Paris, qui était alors Alvise Sagredo) *le désir que la République avait de correspondre à tous les souhaits de Sa Majesté* ». Pas une pièce des négociations ne manque au récit de M. Armand Baschet; nous savons le prix de la toile, calculé sur la base de l'offre faite auparavant au prieur des Servites par le marquis de Fuentes, — dix mille ducats, — et nous savons même par quelle voie elle arriva, par Bâle, accompagnée de M. de Moulière, le secrétaire de l'évêque de Béziers. Le 2 janvier 1665, Louis XIV, en une lettre pompeuse à ses *Très chers grands amis, alliez et confederez*, datée de Paris, remerciait les Vénitiens « après avoir veu ce rare et si parfait original ».

Cette toile importante, mais beaucoup moins personnelle et vivante que les *Noces de Cana*, figure dans la salle carrée de notre musée du Louvre, en face de cette dernière.

L'artiste, cependant, entre deux chefs-d'œuvre, trouvait le moyen de revenir de temps en temps à Vérone, où sa famille était restée; il dota l'église de San Nazaro d'une œuvre assez considérable, *Simon le Lépreux et la Madeleine*, qui est la troisième Cène; puis, rappelé une troisième fois par le prieur de Saint-Sébastien, il ajouta bientôt de nouvelles œuvres à celles déjà exécutées pour le même temple. Les Pères de la Compagnie de Jésus, jaloux du succès obtenu par leurs rivaux et jaloux aussi du concours du peuple, qui venait admirer les œuvres de Paolo, célèbres déjà dans tous les sanctuaires d'Italie, lui demandèrent d'entreprendre la décoration de leur église. Il leur donna satisfaction en l'année 1564, puis, sur l'invitation de Girolamo Grimani, procurateur de Saint-Marc, nommé ambassadeur auprès du Saint-Siège, il accompagna son protecteur à Rome, où il allait enfin voir les grandes œuvres de ses devanciers Michel-Ange et Raphael, et contempler pour la première fois les merveilles de l'art antique sous la forme de l'architecture et des chefs-d'œuvre de la sculpture.

Je ne sache point que le Véronèse ait décoré de fresques des monuments de la Ville Éternelle; il est bien certain toutefois qu'il y exécuta quelques œuvres de plus ou moins grande dimension destinées à figurer dans le palais des Princes de l'Église; mais ce voyage eut certainement une influence sur le génie de l'artiste, dans le sens de l'élévation et de la

L'INFIDÉLITᴇ.

(Collection du comte de Darnley.)

noblesse qu'il imprima plus tard à ses figures nues, plus fréquentes dans son œuvre, et où se révèle une nouvelle préoccupation de la recherche de la ligne sculpturale et de la silhouette. De retour à Venise en 1565, il reprend pour la quatrième fois la suite de ses décorations de Saint-Sébastien, œuvre capitale qu'il mène de front avec la décoration de certaines salles du Conseil des Dix. Ces derniers travaux lui valurent la distinction dont on avait honoré le Titien : il fut nommé chevalier de Saint-Marc. On demandait le Paolo partout à la fois ; mais, outre qu'il était rivé au sol de Venise par des engagements sans nombre, il était réfractaire aux voyages ; assez casanier de sa nature, il avait le goût de la famille et se sentait heureux au milieu des siens, dans cette ville qui l'avait adopté et glorifié, à la porte même de Vérone sa patrie. En dehors de l'excursion rapide qu'il venait de faire à Rome à la suite de son protecteur Grimani, il ne se déplaça jamais que pour peindre à Mantoue et dans les différentes villes de terre ferme ; il refusa avec toute sorte de courtoisie les propositions que lui fit l'ambassadeur d'Espagne au nom de son souverain Philippe II, qui décorait alors l'Escurial et ambitionnait de confier au Véronèse les immenses surfaces que devait couvrir plus tard le trop facile et trop abondant *Fa presto* ; il ne voulut point cependant répondre à un tel honneur par une complète négation, et envoya à sa place *F*ederico Zucchero qui, récemment fixé à Venise, venait d'y terminer pour le patriarche Grimani la chapelle, commencée par Battista Franco et restée inachevée par suite de la mort de l'artiste. Zucchero avait été le collaborateur du Véronèse au Palais ducal avec le Tintoret, le Bassan et le Palma ; il avait même reçu, lui aussi, le titre de chevalier. Cette mission ne fut point heureuse ; le Zucchero accomplit son œuvre suivant le désir de Philippe II, mais il ne parvint point à contenter le sombre créateur de l'Escurial, qui, une fois l'artiste renvoyé en Italie chargé de présents et comblé d'honneurs, fit effacer toutes ses fresques et les remplaça par de nouvelles compositions de Pellegrino Tibaldi.

Peu de toiles et peu de décorations du Véronèse portent des dates précises qui nous permettent de suivre chronologiquement le développement de sa production : c'est par des documents trop incomplets et dont la série offre trop de lacunes, qu'on peut déterminer quelques-unes de ces étapes. Les *Noces de Cana* datent de 1562 ; quelques-unes des grandes décorations du Palais ducal sont exécutées entre 1565 et 1570 ; mais il faut remarquer

L'HOMME ENTRE LE VICE ET LA VERTU.

(Collection Thomas Hope.)

que ces œuvres disparurent en 1576 dans l'incendie qui fut si fatal aux Archives. Nous savons encore que le fameux plafond du Louvre, *Jupiter foudroyant les Crimes*, autrefois à la salle du Conseil des Dix, et qui figura un moment à Versailles dans la chambre à coucher de Louis XIV, se rattache à la période du retour de Rome. On y constate, en effet, assez clairement l'influence des grandes compositions de Michel-Ange et la préoccupation de la forme épique et des grands gestes inspirés par l'antiquité. Ridolfi, l'un des historiens de l'École vénitienne, a recueilli, vivante encore, la tradition des élèves du Véronèse et nous l'a conservée. Paolo avait rapporté de son séjour à Rome des moulages des plus beaux antiques, entre autres l'image du Laocoon, le buste d'Alexandre et des statues d'Amazones, et les avait suspendus aux murs de son atelier. Si on compare la figure du *Jupiter foudroyant les Crimes* à celle du *Laocoon*, on verra jusqu'à quel point l'artiste s'en est inspiré. Il est évident d'ailleurs qu'il y a là, dans l'ensemble de l'œuvre du Véronèse, une note nouvelle et spéciale; il entrait dans une voie qu'il ne devait pas suivre longtemps, car il était primesautier, original, et le culte de l'antiquité même ne devait point primer son inspiration, ce génie personnel et indépendant qui lui avait conquis déjà tous les suffrages. Le *Jupiter* du Louvre est une composition de tous les temps, parce que le nu domine et qu'aucun détail purement contemporain, architecture, étoffe ou accessoire, ne vient dater l'œuvre; tandis que le *Triomphe de Venise*, de la salle du Grand Conseil, par exemple, est et demeurera à travers les âges une production spéciale au XVIᵉ siècle, qu'elle dénonce par mille détails de la composition, par la forme de l'architecture, la *mode* du costume dont il a affublé les divinités, le caractère archéologique de l'armure du héros et ses traits. C'est une œuvre d'*actualité*; c'est la Venise d'une époque déterminée, la Venise de Lépante et des Venier, celle du Titien, de l'Arétin, celle du Véronèse lui-même. L'artiste accuse son temps et le reflète, et c'est par là qu'il nous touche, plus peut-être que s'il eût ajouté une œuvre nouvelle au domaine des œuvres d'art impérissables qui seront de tous les temps, œuvres supérieures, d'un caractère impassible, et qui semblent, avec le don de la jeunesse éternelle, avoir reçu celui de l'immortalité.

CHAPITRE V

Le Véronèse traduit devant l'Inquisition. — Son interrogatoire. — La théorie d'art du
maître dans sa réponse aux inquisiteurs.

Le plafond de Véronèse, *Jupiter foudroyant les Crimes*, est l'une
des quatorze œuvres incontestées du Véronèse que nous possédons au
Louvre ; mais l'originalité des *Noces de Cana*, son côté brillant et facile,
nous ont rendus ingrats pour d'autres toiles où se retrouvent toutes les
qualités du maître. En l'an VIII de la République, les quatre *Cènes*
étaient à notre musée national, et c'est à propos de l'une d'elles, aujour-
d'hui à l'Académie de Venise, et peinte par l'artiste pour les Révérends
Pères de San Giovanni e Paolo, que le Véronèse fut traduit le 18 du
mois de juillet 1573 devant le tribunal de l'Inquisition.

Cet épisode inattendu de la carrière du grand artiste nous a encore
été révélé par M. Armand Baschet qui, en train d'écrire son chapitre sur
le *Saint-Office*, destiné à figurer dans son volume, *les Archives de
Venise*, le rencontra inopinément dans le paquet : « 1573, Processi del
Sant'-Uffizio », classé à Santa Maria Gloriosa dei Frari, dans l'une des
salles réservées aux débris de l'archive des inquisiteurs d'État. La *Gazette
des Beaux-Arts* eut la primeur de ce document unique ; nous le reprîmes
plus tard dans la *Vie d'un patricien de Venise au XVIᵉ siècle*, au cha-
pitre *Véronèse à la villa Barbaro*. Sa valeur est considérable en ce qu'il
nous révèle l'esthétique d'un artiste qui n'a jamais émis d'idées sur son
art et qui semble peindre comme il plaît à Dieu, sans souci des principes,
sans méditer longuement sur son sujet. En quoi le Paolo pouvait-il donc
avoir mérité les foudres de l'Inquisition ? Le nom seul du tribunal devant
lequel il allait paraître est fait pour inquiéter les plus audacieux ; mais il
est à peine besoin de dire que si la Sérénissime, devançant l'Espagne,
avait constitué des juges contre les hérétiques, dès le xiiᵉ siècle elle ne
permit jamais à ce tribunal de châtier la pensée humaine, d'exercer sa
juridiction sur la littérature et les œuvres de l'esprit. Venise fut au con-
traire le refuge de la critique et l'asile de la libre pensée au temps de
l'invention de l'imprimerie. En fait, la République avait signé avec le

SAINT ANTOINE ABBÉ, SAINT CORNEILLE ET SAINT CYPRIEN.

(Pinacothèque de Brera, à Milan.)

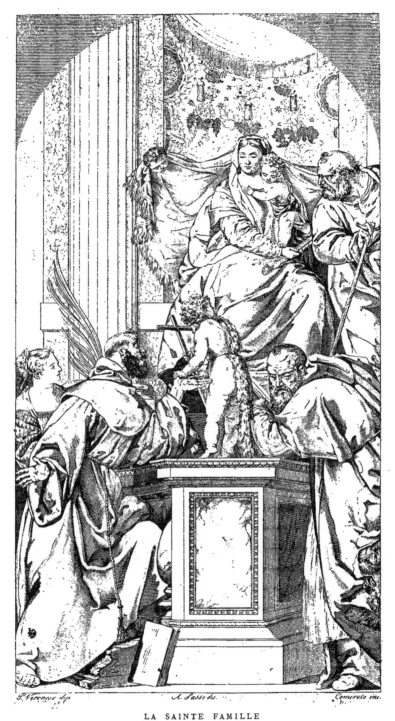

LA SAINTE FAMILLE

saint Jean-Baptiste enfant, sainte Justine, saint François et saint Jérôme.

(Académie royale des Beaux-Arts, à Venise.)

pontife Nicolas V une sorte de concordat qui lui permettait de suspendre les décisions du Saint-Office, auquel elle ne pouvait pas tout à fait se soustraire, étant donné l'empire incontesté de la papauté sur la direction des âmes.

Il y eut sans doute dénonciation de la part de quelque esprit chagrin, d'un rival peut-être, ou d'un Père du couvent de Saint-Georges, esprit ascétique auquel les brillantes interprétations et les compositions pittoresques du Véronèse, alors même qu'il traitait des sujets religieux, semblaient autant d'outrages à la religion. Ce qui est certain, c'est que, le 18 juillet 1573, le Paolo comparut. Le procès-verbal, conservé aux Frari, est rédigé par demandes et réponses, et il reflète avec une complète exactitude la physionomie de l'interrogatoire.

Il résulte du document que les Prieurs avaient été avertis d'avoir à exiger du Véronèse un certain nombre de changements qui s'imposaient, étant donné le caractère inconvenant de la composition dont ils avaient orné leur réfectoire. En suivant pas à pas l'interrogatoire, on voit qu'on demande d'abord au peintre qui il est, et s'il connaît la raison pour laquelle on le fait comparaître. Paolo répond qu'il a été averti, et désigne l'œuvre incriminée dont on lui fait donner les mesures exactes, décrivant la composition. Les juges formulent alors leurs accusations :

— Que signifie, lui dit l'inquisiteur, la figure de celui à qui le sang sort par le nez ?

— C'est un serviteur qu'un accident quelconque fait saigner du nez.

— Que signifient ces gens armés et habillés à la mode d'Allemagne, tenant une hallebarde à la main ?

Ici le Véronèse demande la permission de développer un peu sa réponse, et explique qu'à l'instar des poètes et des fous, les peintres prennent des licences, et que, s'il a représenté des hallebardiers, l'un buvant, l'autre mangeant au bas d'un escalier, il l'a fait parce que la chose semblait en situation ; le maître de la maison est riche et magnifique, et peut avoir des serviteurs comme ceux-ci, et on ne saurait nier que ce genre de personnages en agit ainsi.

Mais, lui objecte-t-on, il y a là un bouffon, le perroquet au poing ; qu'est-ce qu'il fait là ? Pourquoi cette étrangeté ? Et on passe en revue chacun de ses personnages en contrôlant son rôle dans l'action. Comme on discute la vraisemblance de la présence de tel ou tel, on veut savoir

LE REPAS CHEZ LÉVI.

(Académie royale des Beaux-Arts, à Venise.)

au vrai, selon lui, les individus qui, historiquement parlant, ont pu assister au banquet.

VENISE, LA PAIX, LA JUSTICE
(Plafond de la salle des Ambassadeurs, au Palais ducal de Venise.)

— Je crois, dit le Véronèse, qu'à parler vrai, il n'y eut ce jour-là à cette Cène que le Christ et ses apôtres; *mais lorsque, dans*

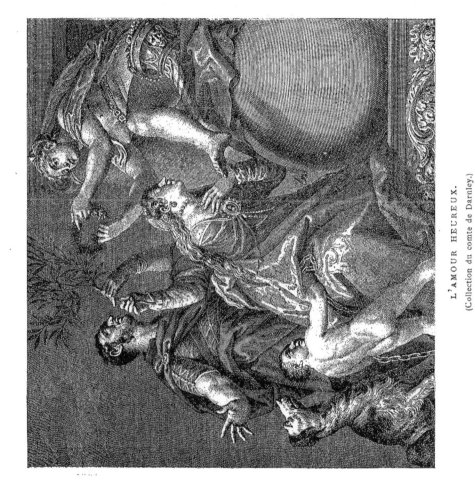

ITALIE. — PEINTRES.

PAUL VÉRONÈSE. — 4

un tableau, il me reste un peu d'espace, je l'orne de figures d'invention.

. .

— Mais vous paraît-il donc convenable, dans la dernière Cène de Notre Seigneur, de représenter des bouffons, des Allemands ivres, des nains et autres niaiseries ? Pourquoi l'avez-vous fait ? Ne savez-vous pas qu'en Allemagne et autres lieux infestés d'hérésie, ils ont coutume, avec leurs peintures pleines de niaiseries, d'avilir et de tourner en ridicule les choses de la sainte Église catholique, pour enseigner ainsi la fausse doctrine aux gens ignorants et dépourvus de bon sens ?

Le Paolo, qui n'y entendait pas malice, invoque pour sa défense l'exemple des grands maîtres ; il a vu le *Jugement dernier* de la Sixtine, et le nom de Michel-Ange lui vient aux lèvres :

'— Michel-Ange, à Rome, dans la chapelle du pape, a représenté Notre-Seigneur, sa mère, saint Jean, saint Pierre et la cour céleste, et il a représenté nus tous les personnages, voire la Vierge Marie, et cela dans des attitudes diverses que la plus grande religion n'a pas inspirées.

— Allons, conclut l'inquisiteur, voulez-vous nous prouver que le tableau est bien et décent ?

— Mes très illustres seigneurs, je n'avais point pris tant de choses en considération. J'avais été loin d'imaginer un pareil désordre : « *Io faʒʒo le pitture con quella concideracion che e conveniente, ch' el mio inteletto puo capire.* »

Il résulte de là que le Véronèse fait *ce qui fait bien*, sans trop se soucier de la logique, et, dans cette phrase, il a résumé toute son esthétique. *Fantaisie*, telle est sa devise ; il invoque l'usage des Poètes et des fous ; et on reconnaîtra que nous ne sommes point allé trop loin quand, au début de cette étude, nous avons essayé de caractériser le génie du maître.

Si le Paolo parvint à désarmer ses juges par une sorte d'inconscience, en affectant de ne pas trop comprendre ce qu'on lui disait, il fallut cependant qu'il leur donnât satisfaction en corrigeant son tableau et en enlevant les figures de fous, celles des nains, et en modifiant l'attitude du hallebardier saignant du nez. Il le fit en effet ; le tableau orne aujourd'hui l'Académie de Venise, et rien n'y rappelle les épisodes qui, vers l'an de grâce 1573, choquèrent si fort les juges du Saint-Office.

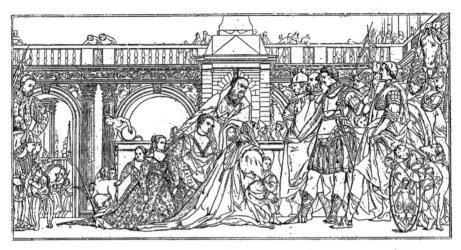

LA FAMILLE DE DARIUS AUX PIEDS D'ALEXANDRE, APRÈS LA BATAILLE D'ISSUS.
(*National Gallery*, de Londres.)

CHAPITRE VI

L'incendie du Palais ducal (1576). — Le *Triomphe de Venise* dans la salle du Grand
Conseil. — Divers travaux de décoration dans les salles du Palais ducal. —
Œuvres exécutées pour des étrangers, détruites ou dispersées. — La *Famille de
Darius*. — Mort du Véronèse (1588).

L'incendie de 1576, en détruisant la plupart des peintures exécutées
à diverses époques dans le Palais ducal par le Tintoret, par Horatio
Vecelli, le fils du Titien, et le Véronèse, devait permettre à ce dernier de
donner sa note la plus élevée au point de vue de l'art du décorateur.

Décidé à réparer rapidement le grand désastre, le Sénat nomma une
commission spéciale chargée de répartir les travaux, d'ouvrir les con-
cours et de surveiller l'exécution. C'est là que se place l'anecdote du
Contarini reprochant au Véronèse sa hauteur et son orgueil, et lui fai-
sant un crime de ne point venir au *Broglio*, briguer les suffrages des juges
qui composaient la commission. Chacun de ses concurrents avait en effet
soigné sa candidature et fait sa cour aux Provéditeurs à la décoration du
Palais ducal. Véronèse, qui était resté à peindre chez lui, sans se soucier
du résultat des votes, répondit à Contarini qu'il avait plus souci de l'exé-

cution de ses œuvres elles-mêmes que du soin d'obtenir des commandes,
et qu'il était au-dessous de sa dignité d'aller les briguer. Contarini ne lui
garda pas rancune, et nous savons que c'est à lui qu'il dut de pouvoir
exécuter son œuvre maîtresse, le fameux *Triomphe de Venise*, point

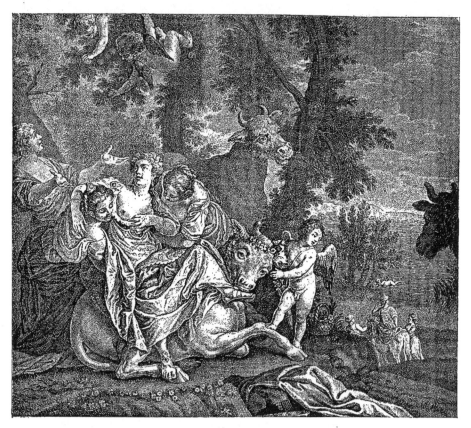

L'ENLÈVEMENT. D'EUROPE.
(*National Gallery*, de Londres.)

central du plafond de la salle du Grand Conseil, puissante machine où il a
personnifié la République couronnée par la Victoire, entourée des figures
allégoriques : la Gloire, la Paix, Cérès, Junon, la Félicité. L'architecture
joue un grand rôle dans cette œuvre touffue et mouvementée où l'imagi-
nation la plus libre, la plus indépendante, a rassemblé des êtres de raison,

PORTRAIT DE JEUNE FEMME.

(Musée du Louvre)

des génies aux ailes déployées, des condottieri tout bardés de fer, dont
les coursiers piaffent au milieu d'une foule dont chaque personnage
représente une ville de terre ferme ou des colonies composant le domaine
de la Sérénissime. Dans cette même salle du Grand Conseil il a exécuté
encore deux autres toiles gigantesques : les *Expéditions militaires de
Mocenigo et du doge Loredan*. On compte à peine une salle du Palais ducal
qui ne puisse montrer une œuvre du Véronèse : la *Rentrée de Contarini
qui vient de vaincre les Génois à Chioggia*, — l'*Empereur Frédéric aux
pieds d'Alexandre III*, — le *Triomphe du doge Venier sur le Turc;* toute
une série de toiles marouflées aux plafonds et aux murs de la salle du
Conseil des Dix ; et, délicieuse entre tant de choses grandioses et fortes :
une autre allégorie de Venise, une patricienne vue de dos, vêtue de satin
blanc, vivante comme la réalité, idéale comme une œuvre de pure ima-
gination, qui se dresse au-dessus du trône du doge et des conseillers, dans
la *Salle des Ambassadeurs*. Tout atteste ici, de la part du Véronèse, une
incessante production où l'on ne sent jamais la trace de la fatigue, la
paresse du cerveau ou la lenteur de la main. C'est entre 1577 et 1580
que se place l'exécution de ces œuvres, qui représentent le mieux l'effort
de son génie.

Nous avons perdu nombre d'autres compositions exécutées pour des
constructions civiles; les unes furent transportées hors d'Italie, les autres
ont subi les injures du temps. Le *Fondaco dei Tedeschi*, au pont du
Rialto, destiné à recevoir, avec les marchandises venues d'Allemagne,
les négociants des diverses provinces de l'Empire en relation avec
Venise, qui trouvaient là asile, protection et justice, était décoré par
les plus grands artistes de l'époque. Le Giorgione et le Titien en avaient
couvert les murs, non seulement à l'intérieur des salles, mais à l'extérieur ;
il reste encore quelques vestiges de couleur sur la face d'angle qui regarde
le Rialto. Le Véronèse avait là quatre compositions, et, entre autres, une
allégorie de la *Germanie recevant la couronne impériale*. Tous les
princes, d'ailleurs, avaient voulu recevoir une œuvre de sa main. L'em-
pereur Rodolphe, à Prague, montrait avec orgueil des toiles du Véro-
nèse qui, plus tard, devaient lui être enlevées par Gustave-Adolphe arrivé
en vainqueur devant la ville. Le duc de Savoie en ornait sa résidence de
Turin; à Mantoue, le duc Guillaume correspondait directement avec
l'artiste, et le duc de Modène, continuant la tradition de Ferrare, ajoutait
aux trésors de la maison d'Este des toiles du Paolo. La carrière de l'artiste

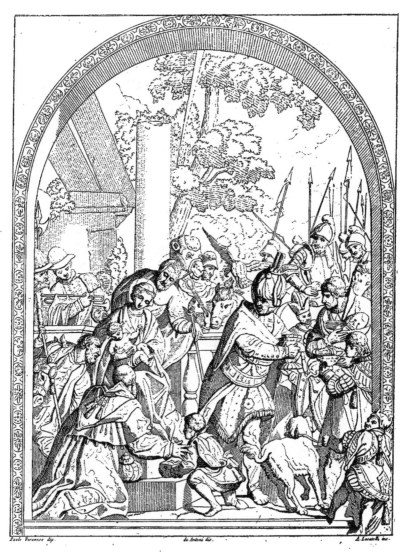

L'ADORATION DES MAGES.

(Pinacothèque de Brera, à Milan.)

n'était pas encore avancée, il comptait cinquante ans à peine et déjà la liste
des travaux accomplis semblait plus longue que celle du Titien, presque

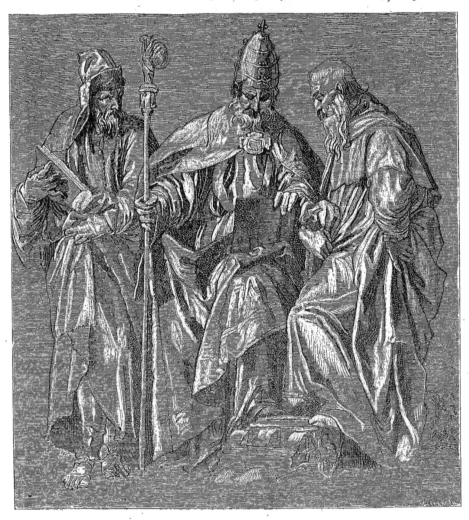

TROIS SAINTS.

(D'après un dessin de la bibliothèque Ambrosienne de Milan.)

centenaire, et dont le pinceau avait été si fécond. Il lui restait dix années
à vivre, consacrées presque tout entières à orner les églises des villes de
terre ferme et les petites îles autour de Venise, toutes jalouses de pos-

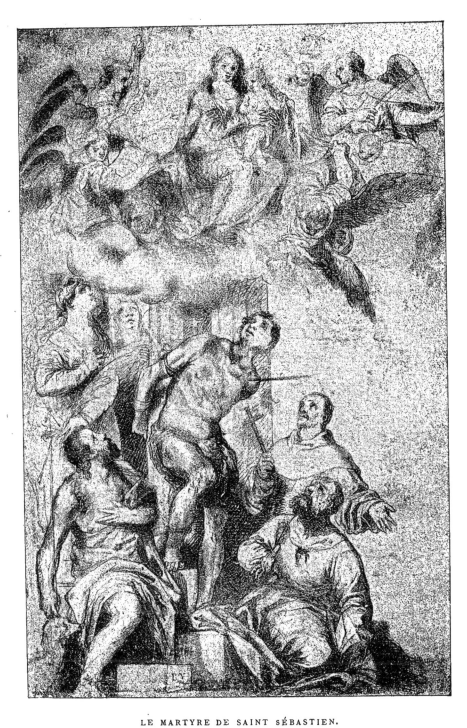

LE MARTYRE DE SAINT SÉBASTIEN.

Fac-similé d'un dessin de la Collection Albertine, à Vienne, d'apres une photographie de la maison Braun.

séder une œuvre de ce brillant Véronèse, dont le nom volait de bouche en bouche. Torcello, Murano, Mazorbo, Trévise, Castelfranco, tous les couvents et tous les monastères, l'accablaient de demandes, et il semblait ne jamais se lasser. Puis, au milieu de tant de labeurs, au moment où l'ardeur de l'été le chassait de Venise, il venait se reposer dans un palais de la Brenta ou dans une île de terre ferme, et il y laissait, comme souvenir de son passage, quelque toile admirable, d'un génie facile et d'une fantaisie ailée ; comme chez les Contarini, dont il était devenu le client et l'ami, ou chez les Pisani, illustres patriciens qui le traitaient en chevalier et le conviaient à passer l'été dans leur terre. Chez ces derniers, il peignit la *Famille de Darius,* cette œuvre théâtrale dégagée de toute convention, de toute tradition, qui est venue orner les murs du musée de Londres, la *National Gallery*, après avoir été, pendant plusieurs siècles, l'honneur du palais Pisani.

La tradition rapporte que le Véronèse ayant été passer quelque temps chez les Pisani, à Este, se mit à peindre dans la salle qui lui avait été affectée comme logement, à l'insu de ses hôtes, et, avant de partir, cacha son ouvrage de manière à ce qu'on ne le découvrît pas tout d'abord, décidé à le leur offrir comme un souvenir de son passage et une marque de sa reconnaissance. Il y a quelques objections à faire à cette légende : comment admettre qu'une composition aussi importante — près de 16 pieds anglais sur 8 de hauteur — ait été exécutée dans le court espace d'une villégia-ture ; malgré l'extraordinaire facilité du Paolo, elle a nécessité bien des études, des cartons, des accessoires ; et il ne semble point, en face d'elle, que l'exécution soit moins poussée que celle des autres œuvres. Quoi qu'il en soit, un procurateur Pisani, qui vivait au temps où d'Argenville écri-vait, lui avait raconté l'anecdote, qu'il tenait de son père ; ce témoignage direct a fait son chemin dans le monde.

C'est encore un Pisani, le comte Victor, descendant direct du vain-queur des Génois, qui, en 1857, a vendu la toile à l'Angleterre. On sait le sujet, la *Famille de Darius aux pieds d'Alexandre* : les royales cap-tives prennent Héphestion pour Alexandre et se jettent à ses genoux pour l'implorer. Sisygambis, Statira, Héphestion, Parménion, Alexandre, les ministres de Darius et les généraux du vainqueur, tous sont habillés à la vénitienne, et tous sont des portraits des Pisani, ce qui fait encore douter que la toile ait été exécutée à leur insu et sans l'assentiment du procurateur. La liberté d'exécution, sa franchise et sa rapidité, le charme du coloris,

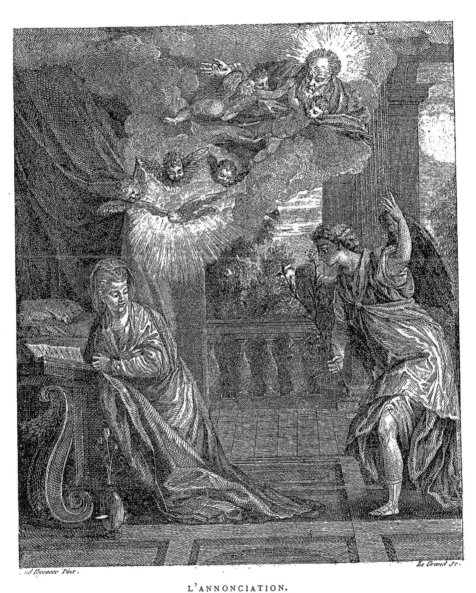

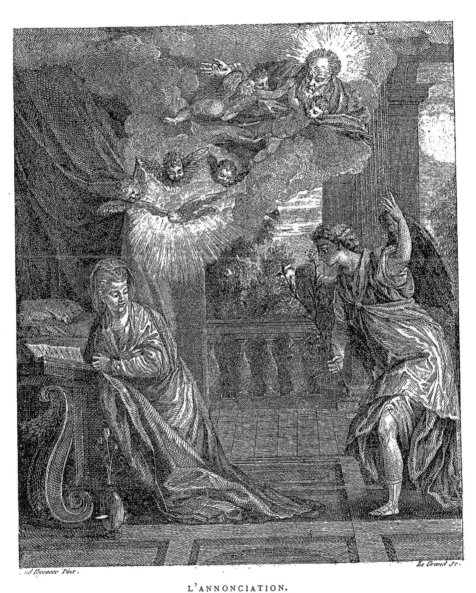

.al Véronèse Pinx.

Le Grand Sc.

L'ANNONCIATION.

De l'ancien cabinet de M. Poullain. (Collection du comte de Yarborough.)

l'absence de toute préoccupation de tradition, un *brio* extraordinaire, font de cette toile une œuvre exceptionnelle dans l'œuvre, et la critique de tous les temps l'a placée au premier rang. Charles Blanc la proclame « *insensée et ravissante* ».

Le Véronèse devait mourir relativement jeune, dans un temps où le Titien parvenait à l'âge de cent ans et où le Tintoret, octogénaire, continuait à couvrir d'énormes espaces. L'année 1588, comme il suivait une procession instituée pour le jubilé de Sixte V, l'artiste prit un refroidissement et la fièvre l'emporta en quelques heures. Nous lisons dans le *Libro Necrologico* de la paroisse de San Samuele, à la date du 19 avril 1588, cette courte mention : *M. Paulo Veronese Pittor de ani 60 giorni 8 da punta e febre — S. Samuel.*

Tous les siens lui survécurent; Benedetto son frère ne mourut que dix ans après, à l'âge de soixante ans. De ses deux fils, Carlo, l'aîné, avait dix-huit ans à la mort de son père et devait être enlevé en 1596 à l'âge de vingt-six ans; Gabriel, le second, né en 1568, mourait en 1631. Vénéré et chéri de tous les siens, homme de probité et de devoir, assidu au travail, plein de droiture, d'honneur, et susceptible de tous les grands sentiments, le Véronèse laissa un vif souvenir. Sa dernière place était marquée à Saint-Sébastien au milieu de ses chefs-d'œuvre. Sa tombe n'a d'autre ornement qu'une pierre sur laquelle on a gravé ces mots :

PAULO CALIARI VERON :

PICTORI CELEBERRIMO FILII

ET BENEDICT. FRATER PIENTISS

SIBI POSTERIS QUE

DECESSIT XII CALEND. MAII

XVᶜLXXXVIII [1]

1. La date du jour de la mort, dans l'inscription, ne concorde pas avec celle du *Nécrologe de San Samuele.*

La fortune du Véronèse. — État de ses affaires à sa mort. — Son héritage. — Son
atelier. — Rareté des documents biographiques. — Dispersion des œuvres. — C'est
dans les monuments de Venise qu'il faut surtout les chercher.

Nous avons relevé aux Archives, dans le livre fiscal *Estimo Redecima*
(Sestiere San Marco), qui correspond à la taxe des impositions, la série
des déclarations faites par le Véronèse au sujet de ses biens et revenus,
sur lesquels tout citoyen devait payer le décime à l'État « per non man-
char alli commendamenti de Ecc^{mi} SSⁱ X Saviij soprà le X^{me} », comme il
est dit en tête de chacune de ces déclarations. Il résulte de là que l'artiste
était à son aise et possédait des biens dans divers pays de terre ferme
sous Trévise, à Castelfranco, près d'Asolo. En 1585, il s'était même rendu
acquéreur d'une petite terre à Santa Maria in Porto, près de la Pineta de
Ravenne, et son compte de dépôt chez les banquiers s'élevait en outre à
la somme de six mille sequins en 1580. Il est certain que ce grand fan-
taisiste, cet artiste si libre et si indépendant, était régulier, économe et
rangé, et, si on en croit son premier biographe, Ridolfi, qu'il était même
un peu *serré*. On a été jusqu'à l'accuser, comme le bleu d'outre-mer
était fort cher alors, de l'avoir trop ménagé dans ses toiles, et, ce faisant,
d'avoir voué ses œuvres à une destruction prématurée. Pour un homme
qui s'est si peu révélé lui-même dans des écrits, — car nous ne connais-
sons que bien peu de lettres de lui, une entre autres dans la collection
de M. Benjamin *F*illon et l'autre chez feu M. Feuillet de Conches, — ces
quelques détails tirés des papiers publics et privés ont leur prix ; ils
donnent le relief de vie qui manque à la figure dans ses biographies
toujours vagues. Nous savons cependant aussi par la tradition que la
tenue du Véronèse était des plus correctes ; il allait même jusqu'à la
magnificence dans le vêtement, portait de riches étoffes sur lesquelles se
jouait la chaîne d'or du chevalier, et chaussait le velours et la soie. En
un mot, le luxe de la mise en scène de ses toiles se reflétait dans sa per-
sonne. A une époque où les artistes peignaient dans de grands espaces
vides et nus, son atelier était théâtral, et, pour exécuter plus au vrai ses
immenses machines où les pompeux accessoires jouent un si grand rôle ;

il s'était composé un vestiaire d'étoffes superbes qu'il disposait habile-
ment et peignait d'après nature. Les brocarts, les velours, la soie, le
pavonaꝫꝫo, le *cremesino*, les draperies à grand ramage empruntées au
goût des Orientaux, les amples baldaquins qui projettent leur ombre sur

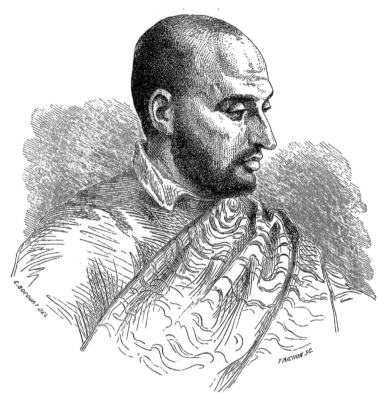

PORTRAIT DE PAUL VÉRONÈSE
d'après un document du temps.

les carnations vivantes des *gentildonne* transformées en reines, en cour-
tisanes ou en personnages symboliques : tout était peint *dal vero*. Les
nègres couverts de satins et de bijoux, les pages éveillés et spirituels qui
ramassent les traines des Esther, des Statira et des Sisygambis faisaient
partie de son atelier comme serviteurs à gages et comme modèles, et les
perles de Déjanire et les atours d'Europe couronnée de fleurs ravie par le

LE BAPTÊME DU CHRIST.
(Pinacothèque de Brera, à Milan.)

taureau sacré sortaient de ses propres écrins et de sa collection d'acces-
soires. On ne voit pas trop comment un artiste parcimonieux pouvait
concilier ce luxe avec sa tendance à l'avarice. Il y a incompatibilité entre
l'assertion de Ridolfi et ce témoignage des contemporains, et nous ne
pouvons point admettre que le grand prodigue de son génie ait été mes-
quinement économe de ses deniers.

Si on veut remonter aux sources pour étudier la vie du Véronèse avec
plus de détails, on constatera que la bibliographie qui lui est spéciale est
des plus restreintes. Ridolfi, dans son travail sur l'école vénitienne, les
Maraviglie del Arte, publié à une époque où la tradition était encore
vivante, a fourni la plus grande part des assertions sur lesquelles se sont
appuyés les biographes contemporains, et il n'existe point une de ces
monographies complètes qui nous permettent de suivre pas à pas un
artiste pendant toute sa carrière. Mais si on connaît peu de chose de la
vie privée du peintre, l'œuvre est si vivant, si touffu, qu'il prend un
corps, et que l'artiste se personnifie dans ses toiles, d'une telle variété de
conception, qu'elles nous le montrent sous bien des différents aspects.

Nous n'essayerons point de cataloguer l'œuvre immense du Véronèse :
il est au musée de Saint-Sébastien, au Palais ducal, sur les parois des
villas de la terre ferme, dans les palais de Venise et aux autels des églises
italiennes ; mais nous dresserons un état de la plupart des peintures que
possèdent les grands musées d'Europe. Ils sont extrêmement riches en
œuvres du maître ; les galeries particulières en possèdent relativement
un petit nombre à cause des dimensions de ses toiles, qui affectent
presque toujours de grandes proportions ; cependant quelques châteaux
d'Angleterre font exception. Celles des toiles commandées directement à
l'artiste par les princes italiens n'existent plus, pour la plupart, dans les
diverses résidences qu'elles décoraient primitivement; mais on les
retrouve dans les divers musées d'État de l'Europe où, avec les vicissi-
tudes du temps, elles sont venues se classer définitivement. C'est ainsi
que, d'un seul coup, la vente de la galerie du Régent, tombée aux mains
de Philippe-Égalité et vendue à Londres au moment de la Révolution
française, a fait entrer dans les collections anglaises treize de ses toiles,
provenant la plupart de Modène et de la reine Marie-Christine de Suède.

APPENDICE

Déclaration de biens faite par le Véronèse au « Conseil des Dix Sages sur les Décimes »

ESTIMO REDECIMA SESTIERE SAN MARCO

1582-1586

Io Paulo Caliar Veronese Pittor per non manchar alli comandamenti di Vo: SS. eccᵐᵒ ssʳⁱ X Sauij sopra le Xᵐᵉ darò in notta le poche entrate che posedo, con ogni sincerita, come è debitto de ogni buon suditto. Et pᵃ habbitto jn contra de S. Samuel, jn una casa, de mj Lorenzo Cechini e mj Julio Girardi Cognati, eredi del q. S Jacomo Fedrici.

Sotto Treviso,

In villa di S Agnollo, una possession, de campi vinticinque jn circha con casa et cortino che tengo per mio uso, affittatti a S Jacomo Guglielmo p. formento stera vintiotto, cioè stern 28.

Et la mita del vin, mi puol tochar uno anno p laltro Botte tre emera, jn circha, vero è che ogni anno l'affitual me intacha, de un terzo di ditto fitto, che dificilmente, potrò venir sul mio p esser affituassi miserabili Botte 3 1/2. Un porco di L. cento, cioè L. 100, et parà dui galline, et ovi cinquanta.

Sotto Trevisso,

In villa de Sᵗᵒ Agnollo vna peza di terra de Campi vinti incirca assito a R Toni meloncello paga di fitto formento stara vinti cioè, stᵃ 20. Et la mitta del uin che puol tochar un' anno p. l'altro Botte, doe incircha, et di questa pesa di terra non ho cavato cossa niuna p. che di presente e passate le stride Botte 2 vin. Un porcello de L. 100 et para dui galline con uovi vinticinque Z.

Livelli afranchar sopᵃ beni in Castelfrancho.

R. Posso e Torrello millon sopᵃ campi 2 sotto Castelfrancho in villa de stᵒ Martin ogn' anno ducᵗⁱ dodese L tre p. duc. dusento vinti di cauedal vel Duc. — 12 L. 3.

R. Lorenzo sciasaro cioè sui eredi ogni anno dúc. dodese per duc. dusento de cauedal sopra canpi 6 in ditto locho, duc. 12 L.

Dᵃ Marietta di Cristofani per duc. cinquanta, al' anno duc. tre cioè. Duc. 3 L.

R. Prodoco Brunato per duc. cinquanta de cauedal al' anno duc tre cioè. Duc. 3 L.

R. Francᵒ Milan da godego per duc. cinquanta, al' anno duc. tre, cie duc. 3 L.

·M. Felipo al Merigo da Castelfrancho per duc. 100 de Cauedal al' anno duc sie, duc. 6 L.

M. Gaspero di Simioni da Castelfrancho per duc. cento de cauedal al' anno duc. sie, duc. 6 L.

M. Franᶜᵒ Barbarella Dottor per duc. dusento de Cauedal al' anno duc. dodese val Duc. 12 in L.

· Et questo è quanto m' atrovo, e alla bona gratia di vostre eccᵐᵒ mi raccomando.

N. 134. Estimo 1582. Terminazione dell' anno 1584 all' anno 1585, p. 109.

1585 adi 26 marzo.

Al dido ser sticolò rimondo per nome di ser Paulo Calliari pittor dimanda il taglio del debito d'accressimenti, mandato ·in nome suo sotto dì 22 Zener 1581 per uno livello de ducati trenta all' anno cum ser Gieronimo Collona da Castelfranco per esser sta presso esser, et detto livello esser se non per ducati sie d'intrada all' anno, come appar pell' auttentico instrumento di 9 ottobrio 1573 nelli atti di Marc' Antᵒ di Cavaneis, instando quello esser refformato di quanto è giusto, et all' angarie equale. Oue per li CCᵐⁱ M. Franᶜᵒ Gradenigo, et mj Benetto Bembo Sigʳᵉ sopra la scrittura visti quanto di sopra esser vero, et refferto alli sui collegga alla bancha. In porto parte per il CCᵐⁱ m. Alisse da Pesaro D. 'Hebdomedario, che il pᵒ debᵒ sia tagliato, e posto nella Serᵐᵃ Signoria, da esser refformato pel autᵒ sopᵒ per le Xᵐᵒ nᵒ doi restituir, et successᵉ per me si attrovar detto livello in Xᵐᵃ in condition, ni in nome alcuno, et sia refformato all' angarie sequale giusta petita.

Benetto Bembo alla scritura della paste nᵒ sette. — De non H. nulla — o.

N. 155. Estimo dal 1585 al 1586, p. 231.

Comparve davanti li Cᵐⁱ Sⁱⁱ X Savj sopra la Xᵐᵒ il Sʳ Paulo Caliar Pitor Veronese dicendo, con sic, che avendo datto in notta p. la una sua condition a nᵒ 465 San Marco et per la qual da in notta un livello di duc. 12 all' anno li paga il Sʳ Franᶜᵒ Barbarello.

A dimestra che il detto si è paccato del detto Capitale.

Decime aggiunti H. 800.

Io Paulo Caliari pitor veronese da jnnota aver novamente aquistato campi cinque dattorn in circa possti in la girada con alcune poche de mure coperta sotto Treviso. Solleva esp. allicitimo de Treviso particular delle eredi del q. ser pasin varasco dalli qualli campi si puol cavar formento stara ·unque vel star 5; vin non se ne cava, una ocha, doi para de pollastri e non altro.

Ittem dichiariso li campi vintiuno in villa di S. Agnolo datti in notta nella mio condicio dall' ano 1582 quelli aver aquistati da M. Franᶜᵒ Onigo nobilli-trevisano con fabrica per li colloni.

Et a Vʳᵒ Sʳᵒ Eccᵐᵒ mi raccomando.

S. Marco nᵒ 800.

L'agiunto alla partida del q. m. Paulo Calliari Pittor l'inpassivit livelli, videlicet :

Un livello per duc. trentatre d'intradá fatto l'anno 1585, 9 april con il monastᵒ di Santa Maria in porte di Ravena. Val. duc. 33.

Ittem un altro livello d' ducati trenta fatto con il detto monastero sotto 17 dic. 1586.

Ittem. Un livello fatto con li detti Padri sotto nome d' Sr Carlo et Gabriel Calliari q. ser Paulo de duc. quarantanove et 12 fatto l'anno 1590. Io Luglio tutti nelli atti di ser Vettor de Maffei Hodᵒ Venᵒ dei quali duc. 49. 12 c.

LE CHRIST AU JARDIN DES OLIVIERS.
(Pinacothèque de Brera, à Milan.)

Héritage du Véronèse. — Droits payés par ses deux fils.

H. 103. Giornal Traslati S. Marco 1629, 26.

Millan de Oratio dr a Paulo Caliari Pitor veronese duc. 1 L. 12 ;per Xma e sono per campi otto posti in villa di Camissan sotto Treviso pervenuto nel soprad. per acquisti fatto l'anno 1624. 3 dic. nelli atti di Sr Franco Mastalio H. V.

Gabriel Caliari q. Paulo di a Paolo Caliari veronese pittor duc. 24 L. 11, pervenuti come erede del q. Sor Paulo suo padre.

———————

Constatation de la demeure du Véronèse depuis 1566 jusqu'en 1571.

Stanzia Paolo Veronese Caliari pittore, in calle Mocenigo a S. Samuele, nelle case del Sig. Ferrighi (1566-71).

———————

Mention de la mort du Véronèse au Nécrologe de la paroisse de San Samuele.

Libro Necrologico, 19 april 1588.

M. Paulo Veronese Pittor de ani 60 da ponta e febre giorni 8 — S. Samuel.

CATALOGUE ET BIBLIOGRAPHIE

OEUVRES DE PAUL VÉRONÈSE

Qui figurent dans les grands musées de l'Europe.

FRANCE

MUSÉE DU LOUVRE

Les Noces de Cana.
Les Disciples d'Emmaüs.
L'Incendie de Sodome.
Suzanne et les Vieillards.
L'Évanouissement d'Esther.
Sainte Famille.
Sainte Famille.
Jésus guérit la belle-mère de Pierre.
Le Repas chez Simon le Pharisien.
Jésus-Christ succombe sous le poids de la croix.
Le Calvaire.
Jupiter foudroyant les Crimes.
Portrait de jeune femme.
Saint Marc couronnant les vertus théologales.

MONTPELLIER

Le Mariage de sainte Catherine.
La Vierge sur des nuages tient l'Enfant-Jésus sur ses genoux.
Saint François recevant les stigmates.

LILLE

Le Martyre de saint Georges.
Figures allégoriques, la Science, l'Éloquence.

RENNES

Persée délivrant Andromède.

ROUEN

Saint Barnabé guérissant les malades.

ANGLETERRE

LONDRES : NATIONAL GALLERY

La Consécration de saint Nicolas, évêque de Myra, en Syrie.
L'Enlèvement d'Europe. (Galerie d'Orléans.)
L'Adoration des Mages.
La Famille de Darius aux pieds d'Alexandre.
Madeleine aux pieds du Sauveur.
Vision de sainte Hélène.

GALERIE DE DULWICH COLLEGE

Un Cardinal donnant sa bénédiction.

ÉDIMBOURG : NATIONAL GALLERY

Mars et Vénus.
Vénus et Adonis.

BELGIQUE

MUSÉE ROYAL DE BRUXELLES

Junon versant ses trésors sur la ville de Venise.
Adoration des Mages.
Sainte Famille avec sainte Thérèse et sainte Catherine.

ITALIE

ROME (MUSÉE DU VATICAN)

Sainte Hélène.

FLORENCE (PALAIS PITTI)

Portrait de Daniel Barbaro.
Portrait de la femme de Paul Véronèse.
Le Christ prend congé de sa mère.
Le Baptême du Christ.
Portrait d'un enfant.

FLORENCE (LES OFFICES)

Le Martyre de sainte Catherine. (Acheté par le cardinal Médicis en 1654, à Venise,
de Paolo Sera.)
Annonciation de la Vierge. (Même provenance.)
Le Martyre de sainte Justine. (Même provenance. — Répétition en dimension
moindre du *Martyre* de Padoue.)
Esther devant Assuérus. (Même provenance.)
Tête d'homme.
Étude pour un saint Paul.
Jésus crucifié.
Gentildonne en robes blanches. (Esquisse.)
La Madone et l'Enfant Jésus. (Esquisse.)
La Prudence, l'Espérance, l'Amour.

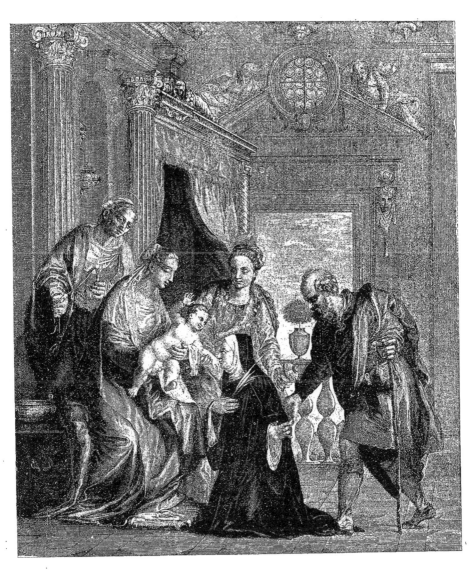

SAINTE FAMILLE.

(Musée du Louvre.)

Sainte·Famille avec sainte Catherine. (Provient de l'achat fait par·le cardinal Médicis en 1654 à Paolo Sera, de Venise.)

MILAN (BRERA)

Baptême du Christ. (Autrefois à San Nicoletto dei Frari, à Venise.)

Le Souper chez le Pharisien. (C'est la *Cène* du couvent de Saint-Sébastien de Venise ; le tableau mesure 7 mètres 8 cent. de largeur sur 2ᵐ,75.

Saint Grégoire et saint Jérôme glorifiés. (Provient des Ognissanti de Venise.)

Sainte Ambroise.et saint Augustin glorifiés. (Même provenance.)

L'Adoration des Mages. (Même provenance.)

Saint Antoine abbé, saint Corneille, saint Cyprien, un page et un enfant de chœur. (Provient de San Antonio dans l'île de Torcello.)

La Cène. (Provient du couvent des Pères Capucins de Padoue ; mesure 5ᵐ,20 sur 2ᵐ,23.)

Le Christ au Jardin des Oliviers. (Provient de Sainte-Marie-Majeure, à Venise.)

VENISE (ACADÉMIE)

Le Repas chez Lévi. (Du couvent de Saint-Jean et Saint-Paul.)

Ézéchiel.

Isaïe. (Provient de Saint-Nicolas des Frari.)

La Flagellation de sainte Christine. (Provient de Saint-Antoine de Torcello.)

La Bataille de Cursolari. (Provient de Saint-Pierre-Martyr, de Murano.)

Le Couronnement de la Vierge. (De l'église des Ognissanti.)

L'Assomption de la Vierge. (De l'église de Sainte-Marie-Majeure, de Venise.)

Les Anges de la Passion. (De Saint-Nicolas des Frari.)

L'Annonciation. (Provient de la Scuola dei Mercanti.)

Jésus et les deux Larrons. (De Saint-Nicolas des Erari.)

Sainte Christine forcée d'adorer les faux. dieux. (De Saint-Nicolas de Torcello:)

Saint Luc et saint Jean. (De Saint-Nicolas des Erari.)

Saint Marc et saint Matthieu. (De Saint-Nicolas des Erari.)

Sainte·Christine nourrie par des anges dans sa prison. (De Saint-Antoine de Torcello.)

La Sainte Vierge dans sa gloire et saint Dominique distribuant des couronnes de roses au pape, à l'empereur, au roi, au doge, etc. (Provient de Saint-Pierre-Martyr, de Murano.)

Sainte Christine précipitée dans le lac de Bolsène.

La Sainte Vierge, saint Joseph, saint Jean-Baptiste enfant, sainte Justine, saint François et saint Jérôme. (De l'église de Saint-Zacharie.)

BERGAME (ACCADEMIA CARRARA DI BELLE ARTE)

Épisode de la Vie de sainte Christine.

Réunion dans un jardin.

MODÈNE (REALE GALLERIA ESTENSE)

Portrait de Paul Véronèse.

Saint Pierre et saint Paul.

Un Capitaine.

Paolo Caliari dip. J. Giovannino dir; A. Varini ins.

SAINTE CHRISTINE, EN PRISON, SOUTENUE PAR LES ANGES.

(Académie royale des Beaux-Arts, à Venise.)

PALAIS DUCAL

L'Enlèvement d'Europe.
Le Triomphe de Venise.
La Paix et la Justice.

VILLA MASERE OU BARBARO A ASOLO

Scènes de décorations à fresque.

TURIN (MUSÉE ROYAL)

Moïse sauvé des eaux.
Magdeleine lavant les pieds du Christ.

GÊNES (PALAIS DORIA, DE LA VIA BALBI)

Figures allégoriques.
Suʒanne et les deux vieillards.
Même sujet.

NAPLES (MUSEO NAZIONALE)

La Circoncision.

ESPAGNE

MADRID (MUSÉE DU PRADO)

Vénus et Adonis. (Acheté par Velazquez pour Philippe IV.)
Jesus au milieu des docteurs. (Collection de Charles II.)
Jésus et le Centurion. (Collection de Philippe IV, à l'Escurial.)
Suʒanne et les deux vieillards. (Collection de Philippe IV)
Martyre de San Ginés.
Jésus enfant, sainte Lucie et saint Sébastien portant la croix de saint Étienne
(Collection de Charles II.)
La Magdeleine repentante. (Collection d'Isab. Farnèse.)
Moise sauvé des eaux. (Collection de Philippe IV.)
Jésus aux Noces de Cana. (Collection de Charles Ier.)
Le Calvaire.
La Femme adultère.
Jeune Homme entre le Vice et la Vertu.
Le Sacrifice d'Abraham.
Caïn errant avec sa famille. (Collection de Charles II.)
L'Adoration des Mages.
Portrait de Gentildonna.
Portrait de Gentildonna.
Portrait de Gentildonna.
Portrait de Gentildonna.
Portrait d'une Vénitienne en deuil.

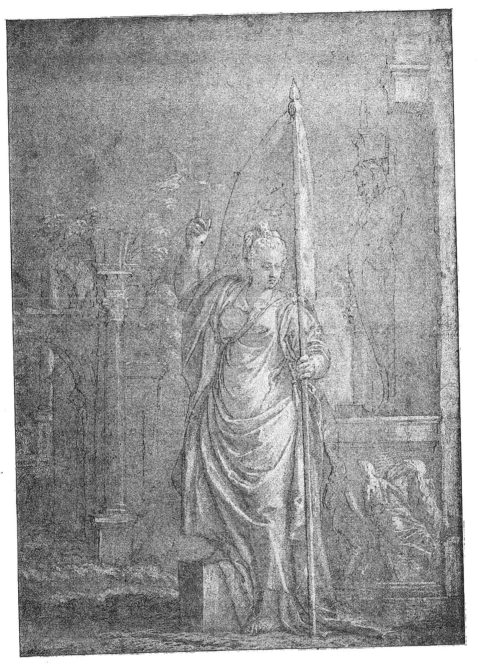

FIGURE ALLÉGORIQUE

(Collection Albertine, à Vienne, d'après une photographie de la maison Braun.)

RUSSIE

SAINT-PÉTERSBOURG (MUSÉE DE L'ERMITAGE)

Christ mort soutenu par la Vierge et un ange. (Crozat.)
Mars et Vénus. (Prince de la Paix.)
Mariage de sainte Catherine. (Crozat.)
La Fuite en Égypte.
Portrait d'homme, n° 152. (Autrefois attribué au Titien.)
Sainte Famille.
Lazare et le mauvais riche.
L'Adoration des Mages. (Crozat.)
Le Christ au milieu des docteurs.
Diane et Minerve. (Crozat).
Différentes esquisses.

GALERIE LEUCHTENBERG

La Veuve de l'ambassadeur d'Espagne à Venise présentant son fils à Philippe II.
L'Adoration des Mages.

SUÈDE

MUSÉE NATIONAL DE STOCKHOLM

Sainte Famille.
La Circoncision.
Madone, tableau votif.
La Madeleine.

ALLEMAGNE

DRESDE

La Résurrection du Christ.
La Présentation au Temple.
Le Christ en croix.
Moïse sauvé des eaux.
Le Christ guérit le serviteur de Capernaüm.
Le Christ et les deux larrons.
Portrait de Daniel Barbaro. (Réplique du palais Pitti.)
Jésus portant la croix.
L'Adoration des Mages.
Les Noces de Cana. (Réduction.)
Adoration de la Vierge. (Famille du donateur Concina.)
L'Enlèvement d'Europe. (Réplique de celle de Londres.)
Le Bon Samaritain.

MUNICH

La Justice et la Prudence.
Une Mère et ses trois enfants.

La Foi et la Religion.
La Force et la Tempérance.
Portrait de femme, un mouchoir à la main.
La Sainte Famille, avec portrait du donateur.
La Mort de Cléopâtre.
Le Repos en Égypte.
La Femme adultère.
Guérison du serviteur de Capernaüm.
L'Amour tenant des chiens enchaînés.

BERLIN

Jupiter, la Fortune, la Germanie. (1ᵐ,45 sur 2ᵐ,45. — Cette toile est probablement celle peinte par l'artiste pour le Fondaco dei Tedeschi. Elle a été achetée à Vérone en 1841.)

Saturne et l'Olympe. (1ᵐ,44 sur 2ᵐ,42.)
Mars et Minerve. (1ᵐ,44 sur 1ᵐ,46.)
Apollon et Junon. (1ᵐ,47 sur 1ᵐ,36.)
Jupiter, Junon, Cybèle et Neptune. (2ᵐ,20 sur 2ᵐ,27.)

Quatre toiles allégoriques : *Trois Génies*, ayant fait partie d'un ensemble décoratif. Même dimension de 0ᵐ,54 sur 1ᵐ,23.)

Le Christ et les deux Anges.

AUTRICHE

VIENNE (LE BELVÉDÈRE)

Un Jeune Homme caressant un chien. (1ᵐ,9 sur 1ᵐ,4.) ·
Le Christ et la Femme adultère.
Le Christ et la Samaritaine à la fontaine de Jacob.
L'Annonciation de la Vierge.
Le Portrait de Marc-Antonio Barbaro, ambassadeur de la Sérénissime à Constantinople.
Catherine Cornaro, reine de Chypre.
Sainte Catherine et sainte Barbe présentent deux religieuses en prières à la Vierge et l'Enfant Jésus.
Le Christ entrant chez Jaïre.
Quintus Curtius se précipitant dans le gouffre. (Plafond.)
Adam et Ève et les premiers-nés.
L'Enlèvement de Déjanire.
Vénus et Adonis.
Le Mariage de sainte Catherine.
Saint Sébastien.
Saint Nicolas.
La Mort de Lucrèce.
L'Adoration des Mages.
Judith.
La Résurrection.
Saint Jean-Baptiste.

BIBLIOGRAPHIE

Vasari, éd. Milanesi. T. VI, p. 369 et suivantes.

Carlo Ridolfi, *le Maraviglie dell' arte*. Venise, 1648. In-8°.

Boschini, *le Minere della Pittura*. Venise, 1664. In-8°.

Boschini, *la Carta del navegar pittoresco*. Venise, 1660. In-8°,

Dal Pozzo, *le Vite de' Pittori, degli Scultori ed Architetti veronesi*. Vérone, 1718. In-8°.

Zanetti, *Della Pittura Veneziana e delle opere pubbliche de' Veneziani Maestri*. Libri V. Venise, 1771. In-8°.

Charles Blanc, *Histoire des peintres de toutes les écoles*.

Dohme, *Kunst und Künstler des Mittelalters und der Neuzeit* (article de M. Janitschek).

Yriarte, *la Vie d'un Patricien de Venise au XVI° siècle*. Nouvelle édition. Paris, Rothschild. In-8°.

Henry F. Holt, *The Mariage at Cana by Paolo Veronese*. Londres, 1867. In-8°.

Aleardi, *Sullo Ingegno di Paolo Caliari*. Venise, 1872. In-8°.

Del celebre quadro di Paolo Caliari la Famiglia di Dario della nobil casa Pisani di Venezia ora nel Museo Nazionale di Londra e del suo modelletto originale ad olio esistente in Verona. Memoria del Cav. Giuseppe de Scolari. Vérone, 1875. In-12.

Galleria dei Pittori veneziani dal 1200 al 1800. Venise, 1887.

Caliari, *Paolo Veronese; sua vita e sue opere. Studi storico-estetici*. Rome, 1888. Grand in-8°.

TABLE DES GRAVURES

FIN DE LA TABLE DES GRAVURES.

TABLE DES MATIÈRES

FIN DE LA TABLE DES MATIÈRES

Paris. — Imp. de l'Art, E. MÉNARD et Cⁱᵉ, 41, rue de la Victoire.